日常の水彩教室

清新溫暖的繪本時光

あべまりえ

Welcome to
watercolour space
Papier

有趣的
水彩時間

水彩本來就是有趣的，所以畫水彩的時間自然就是有趣的水彩時間了！

但其實對於大多數的水彩愛好者來說，水彩並不是輕鬆的，更遑論有趣了。

然而日本的知名水彩畫家あべまりえ在這本書中，

為您不藏私的揭露了不少有趣的祕訣。

對我來説，這是一本技術上輕鬆輕鬆無太大負擔，

同時在知識上深入淺出的水彩書；

書中除了對於透明水彩的操作，為讀者設計的許多簡單明瞭的示範之外，

還對於基礎的調色法，甚至色彩學做了重點式的提點，

相信這對於許多水彩愛好者來說，最是受益良多的知識技巧分享。

除此之外，書中所使用到的材料都是平易近人，取得容易的水彩工具，

這也是對於想要以此書，

作為踏入水彩世界敲門磚的朋友們最容易體會到的一項福利，

也可見出版社在挑選此類工具書時的用心。

書中對於取材、畫面編排、裝飾……等等實用性技巧的分享與示範，

都是可以在短期間提升水表現水準的利器，

這是一本值得與各位分享的實用工具書。

王傑

歡迎來到Papier水彩教室！

　　在這扇門後的那端，時間隨著溫柔的水彩流逝而去。藉由日復一日，持續不斷的教學課程，希望能將透明水彩的魅力透過各種方法傳遞出去。

　　透明水彩是一種能徹底透出底色的顏料。如果善用這種顏料，可以畫出非常美麗的色彩，反之，若用色過度也會使顏色變得混濁。我將描繪風景或人物、靜物的水彩畫與這種輕描淡寫小巧可愛之物的水彩插畫，視為全然不同的兩種創作，而認為水彩畫掌控難度較高的人，不妨就從描繪水彩插畫開始吧！

　　在此，除了要挑戰許多水彩插畫技巧，還需要牢記配色或描繪物體的觀看方式等各種作畫時的基本法則。水彩插畫的優點在於短時間內即可完成作品，而且不需要太大的作畫空間。透明水彩的柔和風格，能給予畫者與觀者一種溫柔的感覺，所以請務必親自體會水彩插畫所帶來的樂趣。

　　此外，插畫作品完成之後，去思考該如何裝飾或應用，也是一件非常有趣的事。能夠將自己親手繪製的水彩插畫融入日常生活裡，就是一種幸福。

あべまりえ

Tools
關於工具

首先,請備齊以下水彩插畫所需的工具。
可以先檢視手邊現有的工具,
再添購缺少的品項即可。

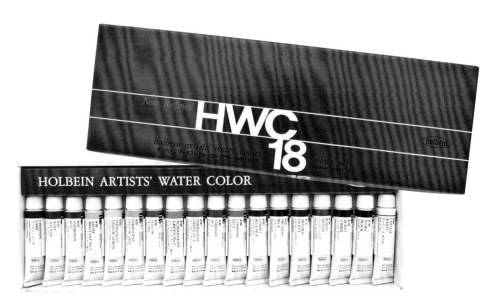

●透明水彩顏料

許多廠牌皆有推出透明水彩顏料,容易上手與否是選購時
的首要考量,如此才能輕鬆地開始創作水彩插畫。在本書
中,使用的是日本HOLBEIN透明水彩顏料。除了價格平易
近人之外,顏色亦非常豐富,一共有108色。當然,可以不
需購齊全部的顏色,選擇18色組合就很足夠。之後若有其
他顏色的需求再慢慢添購即可。

●洗筆容器

透明水彩需要用到大量水分,若使用
不夠乾淨的水,會讓畫的顏色變得混
濁。在此推薦能夠清楚看到水色的透
明容器。平常亦可拿尺寸稍大的果醬
空瓶作為洗筆容器。

●毛巾

毛巾(或乾淨的抹布)是用來調整水
彩筆的水分。因為只是用於吸水,所
以也可以面紙替代。

●調色盤

調色盤以有分色小格及可供混色用的大格空間的樣式為佳。材質上，不管是塑膠製或琺瑯製，調色面的顏色為白色就沒問題。透明水彩顏料即使乾燥後，只要再加水溶調便可使用，所以在此推薦這種可以直接摺起收納的對摺式調色盤。

●調色盤用色樣本

為了能正確分辨調色盤上的顏色，製作一張調色盤用色樣本會比較方便。至於原因，主要還是因為從顏料管擠出來的顏料（特別是藍色系與棕色系）乾了之後會變暗，讓顏色變得不容易分辨。我在重新調整調色盤顏料時，一定會再製作一張像這樣的顏色樣本，與調色盤收納在一起。

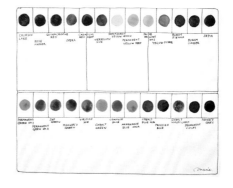

●方形料理盤
（白色琺瑯）

這種方形料理盤可以作為輔助調色盤。在需要大量充分溶調顏料的時候，相當方便。以白色盤面為佳，陶器盤皿亦可。

●紙

與正統水彩畫一樣，不需要選擇特定的紙張。不過，厚度較薄的紙不適合透明水彩，最好選用具有一定厚度的紙，才能吸附水分。如果手邊有一般市面上販售的素描本也可以，總之不妨多多嘗試不同種類的紙張，再從中挑選出符合自己喜好的紙吧！（關於水彩紙請參照本書P.38）

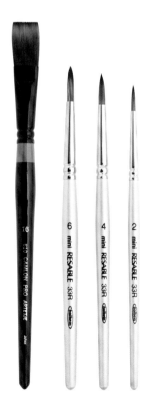

●筆

如果要畫小幅插畫，那4號或6號的圓筆就夠用了。圓筆以能充分吸收水分，筆毛展開時為齊平的筆款為佳。其它還需準備用於大範圍畫面的16號平筆，以及遮蓋液用的2號細筆。

●沾水筆桿 & 筆尖

在畫材店的漫畫工具區可以找到這種稱為鏑筆與G筆的沾水筆尖。只要將這些筆尖插於專用的筆桿即可使用，用來表現細部非常方便。

●鉛筆

使用於描繪草稿。不需選擇特定型號的鉛筆，大約是HB的濃黑度即可，或自動鉛筆也可以。不管使用哪款鉛筆，打草稿時請務必輕描。

●橡皮擦

使用在最後步驟，擦去完成稿上的鉛筆草圖線。只要選擇一般的橡皮擦，尺寸不要過小就可以。

●PIGMA代針筆

因為是耐水性的水性筆，所以描繪完線條，塗上水彩之後線條不會暈開。用來速寫相當方便。

●紙膠帶

請務必選用美術繪圖用的紙膠帶。作為裝飾商品用的紙膠帶，因為黏著性強，容易傷到紙張。紙膠帶寬度請選擇1cm寬，最便於使用。

●遮蓋液

我個人愛用這款MITSUWA MASKET的遮蓋液。雖然每個人都有各自喜愛的廠牌，不過此款墨水乾燥後會變成深灰色的遮蓋膜，在剝除遮蓋膜之前的畫作呈現灰暗狀態，剝除時讓人有很深的感動。

●橡膠擦

這是MITSUWA MASKET附贈的遮蓋液專用橡膠擦。如果沒有，可以一般橡皮擦代替。

●不透明水彩顏料（白色）

以透明水彩繪製插畫時，基本上會留有紙張的白色部分。不過有時會先行塗色，再使用白色不透明水彩來畫圖案。又或者用於修正顏色。一般選擇白色廣告顏料便已夠用，但如果可以，我也推薦這款Dr.Ph. Martins的BLEED PROOF WHITE，不僅顏色延展度佳，也容易與水彩混色。

Index

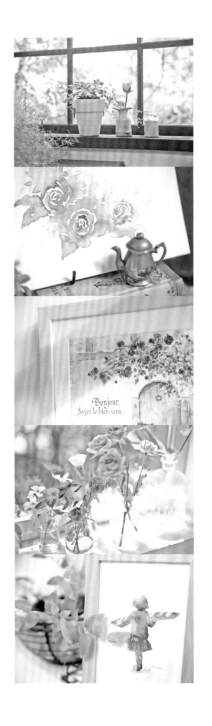

Technique 技巧篇 ...54

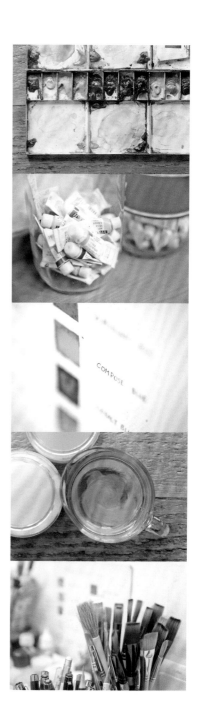

Image

印象篇

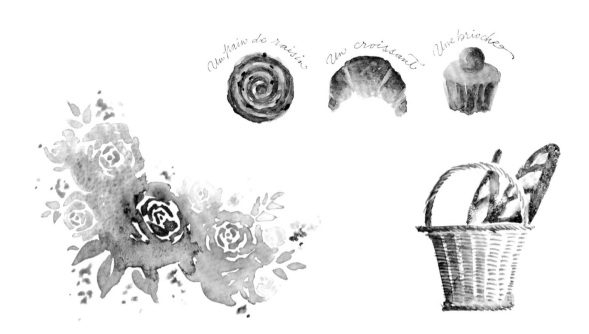

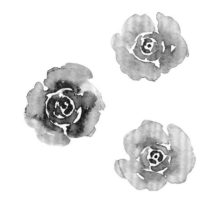

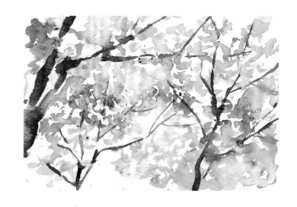

終於到了具體實踐的步驟。在此，了解透明水彩顏料的基本知識之後，就可以開心地動手嘗試創作水彩插畫了。印象篇裡的練習可以不需在意物品的形狀，熟悉透明水彩的特性才是本篇的首要重點。請牢記如何掌握顏料的濃淡程度，以及該加減多少水來溶調顏料的技巧吧！

Les Sandwiches

Warmth

Calm

Thanks

Love

Peace

Healing

JAUNE BRILLANT
ROSE MADDER
YELLOW LEMON

SEPIA
BURNT SIENNA
PARMANENT VIOLET

MANGANESE BLUE
GREEN No.2
BRILLIANT PINK

OPERA
CADMIUM RED
PEACOCK BLUE

VIRIDIAN
YELLOW LEMON
YELLOW DEEP

COBALT GREEN
COBALT BLUE
PRUSSIAN BLUE

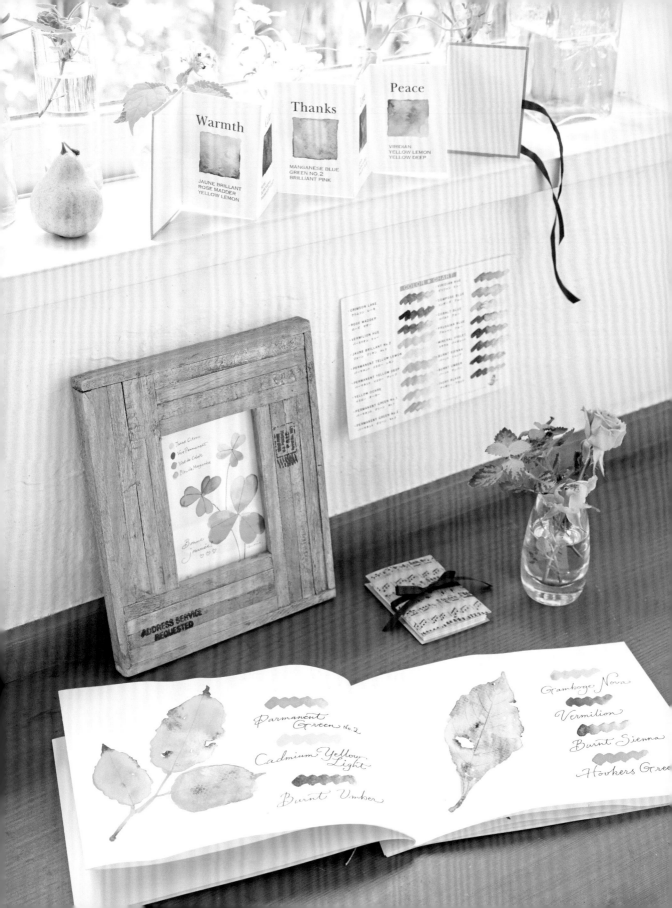

製作顏色樣本

透明水彩顏料，一如其名，是具有透明感的顏料，能充分
發揮美麗的顯色效果。雖然技巧高超即可創作出無限美麗
的色彩，不過一旦混色或疊色過度，顏料的閃耀感會在無
形中消失。首先，就從了解顏色開始吧！

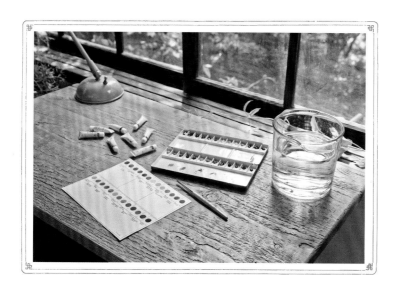

Step 1.

熟悉顏料特性

首先，就從熟悉透明水彩顏料的使用方式開始吧！透明水彩是一種粒子細緻的顏料，可以水調和控制。重點在於以「置色（放上顏色）」，而非「塗色」的感覺來使用。畫面上，可一邊連接顏色一邊混色，並牢記水分的增減。

○準備工具：透明水彩顏料／水彩紙（或圖畫紙）／畫筆（4號或6號）

1 以吸飽水分的畫筆溶調顏料。於調色盤上，以畫圓方式轉動畫筆，並增減水分調整濃度。
依照Rose Madder→Permanent Yellow Lemon→Cobalt Blue Hue→Permanent Violet順序來溶調。

2 將需要使用的顏料全部溶調於調色盤上備用。這個步驟是為了在連接塗於畫面上的各色顏料時，能讓作業早點完成，以避免中途顏料乾掉。

3 試著將顏料塗於紙上。先不擴散顏料，只加水調和。首先選擇Rose Madder與Permanent Yellow Lemon兩色，兩色間略有空隙地畫於紙上。
在以畫筆沾取黃色時，記得先將畫筆洗乾淨。

4 在調色盤上，將步驟3的兩色混合均勻。

5

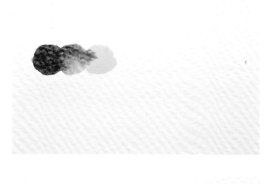

將於調色盤上調和完成的顏色塗於紙上的兩色中間，然後將之連接起來。請注意，因為要使顏色均勻，所以畫筆不需過度接觸。

6

將顏色連接在一起。這個階段還不需要去思考要畫些什麼。

試著依照紅色系→黃色系→藍色系的順序，將顏色連接在一起。這個階段還不需要去思考要畫些什麼。

Tips 1

多次清洗畫筆後，水會慢慢變髒。因此需要不時更換，以保持洗筆水的乾淨。

Tips 2

使用調色盤之前不需特別清洗。如果有大範圍的髒污，以濕面紙輕輕擦拭即可。顏料減少時，再從顏料管中擠出一些分量補足。每個人習慣不同，我個人約一年清洗一次調色盤，並重置全部的顏料。

Tips 3

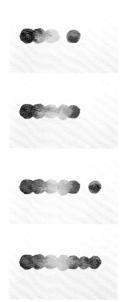

將全部的顏色依照相同要領連接在一起。連接時，畫筆不能過度接觸，而是順著水分流動來混合。

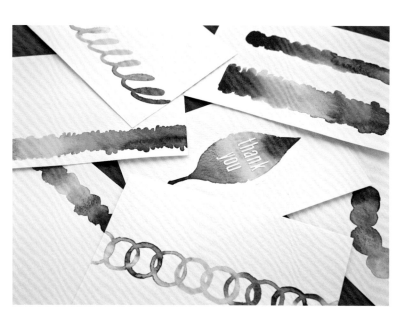

7

如何將顏色連接得順暢，以及混色時該知道什麼是漂亮的配色組合，這些都是為了享受水彩插畫樂趣的第一步。

淺談顏色基礎

大家都知道色彩的三原色，分別是紅、藍、黃。將這三個原色再以各兩色方式混合之後，可以創造出紫、綠、橙。於畫面上連接混合水彩顏料的時候，從三原色中選出兩色來使用，能保持顏色的鮮艷度。

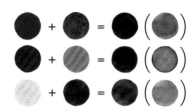

紅+藍＝紫
藍+黃＝綠
黃+紅＝橙

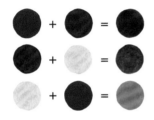

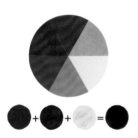

接下來，試著想想紅、紫、藍、綠、黃、橙6個顏色吧！將三原色全部混合在一起，會得到接近黑（灰）的顏色。請看下方的公式。

紅＋（藍＋黃）
＝紅+綠→近似黑（灰）色
藍＋（黃＋紅）
＝藍+橙→近似黑（灰）色
黃＋（紅＋藍）
＝黃+紫→近似黑（灰）色

紫、綠、橙由於是各由兩個原色混色而成，若再與色相環中的互補色混合，其結果與三原色互相混合是相同的顏色。因此，當我們想保持畫面上顏色的鮮艷度時，應該避免紅+綠、藍+橙、黃+紫的混色組合。

近似黑（灰）色，是表現插畫陰影部分不可或缺的顏色。如果能善用這個顏色，可以讓亮色看起來更為鮮艷。但整體畫面都是這個顏色反而會變髒，所以開始連接上色的時候，請特別注意不要混入。（ex.紅色蘋果的陰影為紅+綠）

最後，如果與色相環相鄰的顏色混合在一起，會如何呢？

ex. 紅＋橙＝紅＋（紅＋黃）

以此公式例子去思考，與相鄰的顏色混合在一起會如何？結果與兩原色混合相同。不過，這樣的混色組合可以保持顏色的鮮艷。

Step 2.

配合詞語的印象選色

接下來，試著製作顏色樣本吧！僅是塗色後寫上顏色名稱有點無趣，讓我們一起來動手製作依照色相環基本順序，使混色印象一目瞭然的樣本吧！關於顏料，該選哪種「紅」，該選用哪種「藍」，只要這些即可創造出無限的顏色。

○準備工具：透明水彩顏料／水彩紙（或圖畫紙）／畫筆（4號或6號）／鉛筆／代針筆／尺

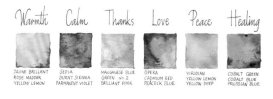

1 思考一些個人喜歡的語詞，如Happiness（幸福）、Calm（冷靜）、Pleasure（喜悅）、Love（愛）、Thanks（感謝）、Peace（和平）、Warmth（溫暖）、Healing（療癒）等，並以代針筆寫於紙上。

2 先以鉛筆輕描出塗色用的色塊。在此以正方形為範例，其他形狀也OK。

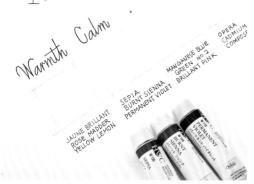

3 配合每個語詞的印象，各選出2至3種顏色，並將這些顏色的名稱以代針筆寫於色塊下方。

4 將顏料溶調於調色板上備用。因為是將顏料擠出一點，調成一小片狀，較難以分辨，所以需注意顏色的排列。

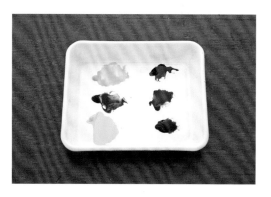

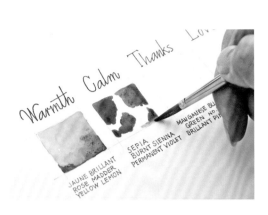

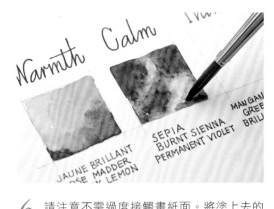

5 一個一個確認好顏色名稱之後，依序塗上顏色，接著再於畫面上將顏色連接在一起。

6 請注意不需過度接觸畫紙面。將塗上去的顏色，在方塊處以停留時間程度的方式來增減水分。

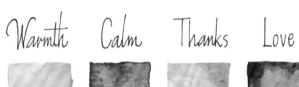

Warmth	Calm	Thanks	Love	Peace	Healing
JAUNE BRILLANT ROSE MADDER YELLOW LEMON	SEPIA BURNT SIENNA PARMANENT VIOLET	MANGANESE BLUE GREEN No.2 BRILLIANT PINK	OPERA CADMIUM RED PEACOCK BLUE	VIRIDIAN YELLOW LEMON YELLOW DEEP	COBALT GREEN COBALT BLUE PRUSSIAN BLUE

7 完成。試著找出自己喜愛的配色組合吧！

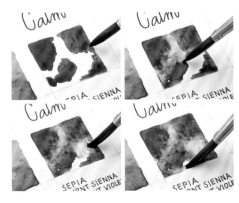

Tips 1
並非一口氣將所有顏色連接在一起，而是與相鄰的顏色逐步混合成一體。

Tips 2
逐步繪製、累積原創的顏色樣本也是一件相當有趣的事。還可以將喜愛的設計裱框裝飾，效果很棒！

Step 3.

描繪葉片插畫並決定顏色樣本

於住家附近散步時，試著多多觀察腳邊的風景吧！只要這麼作，你一定會看到各式各樣形狀的葉子，包含雜草。大自然創造的形狀，真的非常漂亮。在這個階段，我們要以葉片作為插畫主題，製作充滿創意的顏色樣本。在一邊學習顏色的同時，又能完成水彩插畫，這的確是個一石二鳥的好方法呢！

○準備工具：透明水彩顏料／水彩紙（或圖畫紙）／畫筆（4號或6號）／鉛筆／代針筆

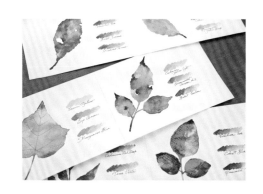

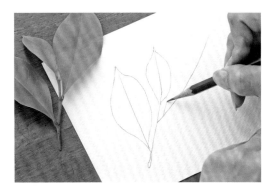

1

將喜歡的葉片形狀，以鉛筆先畫出草圖。首先，先畫出葉脈的方向，再逐步畫出葉片的形狀，這樣的作法即使是複雜的葉片也能輕鬆描繪完成。

本書中為了清楚示範，所以下筆比較重。建議在打草稿時，以約是自己可以看清楚之程度的輕重來描繪即可。

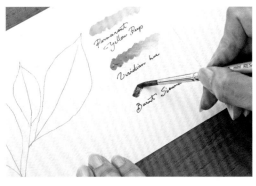

2

在這個步驟，請試著選出3至4種顏色。在葉片草圖旁邊以代針筆寫下顏色名稱，並在此逐個以單色方式塗上顏色。

Tips

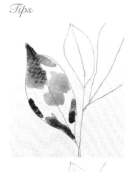

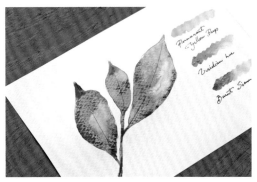

3

將葉片草圖上色。順著顏色數量增加，即使部分有幾處變暗也沒關係。總之，請體驗將各種不同顏色混合在一起的樂趣。

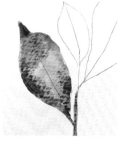

主題物件的上色方法也在塗上顏色之後，再將各色連接成一體。

How to use:

製作顏色樣本帖 〔手風琴摺法〕

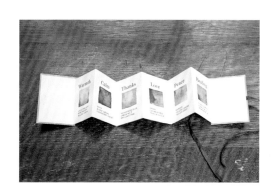

這是特製的顏色樣本。只要摺疊與黏貼即可簡單完成一本整合所有顏色樣本的小冊子。與其散亂放置這些顏色樣本，倒不如好好作成一本小冊子，這比什麼都還要有趣。因為常用，所以在瀏覽每個頁面的同時，不妨趁此再度確認自己喜愛的配色組合。

○準備工具：美工刀或剪刀／切割墊／封面用紙／尺（金屬製）／糨糊／緞帶

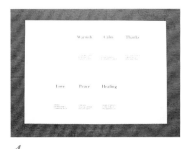

1.

先準備內頁部分。在此的作法是先將文字排列之後，再輸出於A4水彩紙上。手寫亦可。

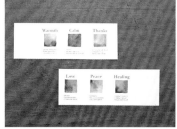

2.

裁剪紙張，並完成上色備用。因為是黏貼於中心處，所以請記得預留要黏貼的部分。

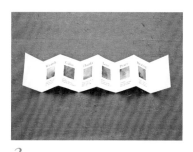

3.

由於要以糨糊連接成一張，所以採用手風琴摺法將紙張摺成手風琴狀。

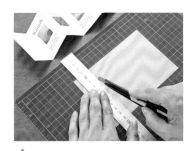

4.

選擇略厚的紙張作為封面，尺寸要比內頁的上下左右各大1至2mm，以美工刀裁切完成。

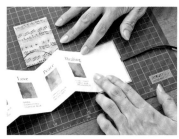

5.

在兩端的內頁背面塗上糨糊，再貼於封面紙上。黏貼封底時夾入緞帶，以便於小冊子成摺疊狀時能夠作為裝飾。

6.

製作完成。

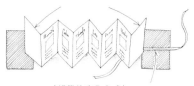

〈緞帶的夾入方式〉

How to use:

製作顏色樣本帖 〔線裝本〕

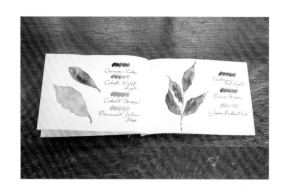

除此之外,在顏色樣本紙上打洞,並穿線裝訂亦能完成一本漂亮的樣本帖。在此,只要拿一張厚紙作為封面,接著黏貼上標題,就很有一本書的感覺了。不妨先從這種簡單易作的大尺寸冊子著手試試看吧!

○準備工具:美工刀或剪刀╱切割墊╱封面用紙╱糨糊╱燕尾夾╱錐子╱繩子

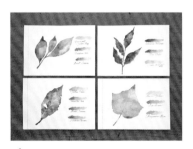

1.
製作內頁。配置插圖位置時,請將裝訂的空間考慮進去,以便完成製作。

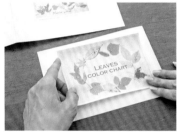

2.
封面亦選用相同紙張來製作。當然,你也可以改變用紙或尺寸,好好發揮創意完成一本有趣的樣本帖。

3.
將所有用紙疊放整齊,以燕尾夾固定。

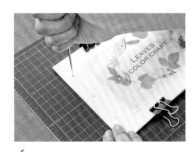

4.
以錐子於裝訂處平均地打上3個洞。

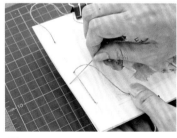

5.
將繩子穿過孔洞並打結。如果想更像一本書,可再以製書膠帶修飾隱藏裝訂的部分也是相當不錯的作法。

6.
製作完成。

〈裝訂繩的穿法〉

Image

2

描繪光感

在好天氣的日子，於戶外仰望天空時，陽光透過樹木間隙
灑落而下。如此令人心曠神怡的時刻，你是否也曾因此忘
記了時間？透明水彩能夠表現出那種陽光透過樹木間隙灑
落而下，生氣勃勃且清爽的感覺。請務必嘗試描繪看看！

Step 1.

表現陽光透過樹木間隙
灑落而下的感覺

練習顏色配置的平衡、運筆,以及水分增減,在留下溫柔光線的同時,也試著描繪陽光透過樹木間隙灑落而下的感覺吧!基本上,透明水彩插畫不使用白色顏料,而是將紙張的白色當作「白色」。畫面中,那些最明亮的光線就以紙張的白色來表現。

○準備工具:透明水彩顏料╱水彩紙(或圖畫紙)╱畫筆(圓筆或平筆)

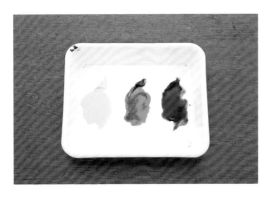

1 於調色盤上溶調需要使用的顏色。以綠色系為基底,同時準備色相環相鄰的顏色(黃色與藍色)。

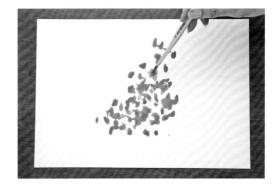

2 在畫紙上塗色。首先將綠色塗於正中央部分。運筆時可隨興一點,而且手的動作需快速俐落地上色。
中途,完成上色的顏料快乾掉時,請再加上一點顏料或是水分於上色處。

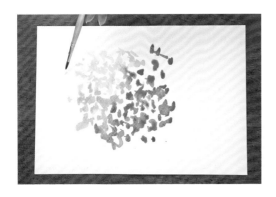

3 混入少許黃色於畫面中的綠色顏料上。畫面明亮處請充分疊塗上黃色顏料,再以水調得薄透一點。

4 趁顏料尚未乾透,逐步加水將顏色連接在一起。就像是看著從樹木間隙灑落下來的陽光般,動筆隨意點描葉片。以輕微刻畫方式動筆,並略為上下移動。

5 接著，將藍色顏料混入畫面另一部分的綠色上。與描繪明亮處時的細緻筆法相反，畫面暗部是以略大的動作移動畫筆，將顏色連接在一起。

6 如果有上色過度的地方，可以趁顏料尚未乾透時，以面紙輕輕地按壓擦拭。

Tips

描繪插畫時，桌旁可以放置面紙以備不時之需。不管是要擦去畫面上過多的顏料或調整畫筆水分，甚至在清潔調色盤大格部分的時候都會使用到。

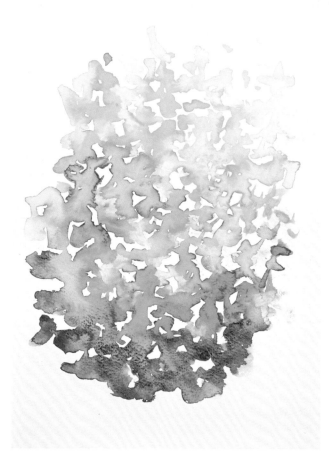

7

繪製完成。表現陽光透過樹木間隙灑落而下的感覺，是否令你心情變得愉悦？記得要自然地留下紙張白色部分，將顏色連接成一體。葉片埋沒於畫面中，光線也隨之消失。請多多練習這種表現法吧！

Step 2.

描繪樹林

直接利用陽光透過樹木間隙灑落而下的表現技法，試著畫畫看樹林吧！仔細觀察樹枝由樹幹延伸而出的樣子，以及分枝的模樣，然後畫下草圖。當然，因為某部分樹葉是看不見的，所以也不要忘了表現。

○準備工具：透明水彩顏料／水彩紙（或圖畫紙）／畫筆（圓筆或平筆）

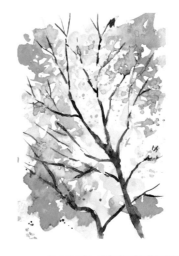

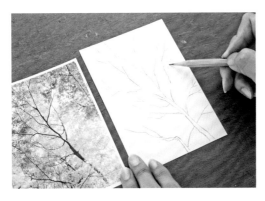

1 首先參考照片，以鉛筆畫山樹枝開散的樣子。

2 將陽光透過樹木間隙灑下的樣子上色。請仔細觀察樹葉顏色的變化，再進行著色。

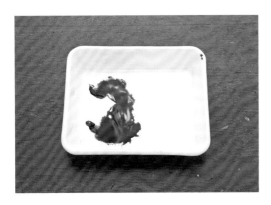

3 溶調樹枝的顏色。
在此使用Burnt Umber混入少數Cobalt Blue，調和而成。

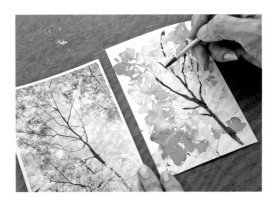

4 在表現陽光處的顏料尚未乾透之前，試著替部分的樹枝上色吧！已經乾掉的部分線條若太生硬，可以利用濕潤處的顏料作出柔和的輪廓。

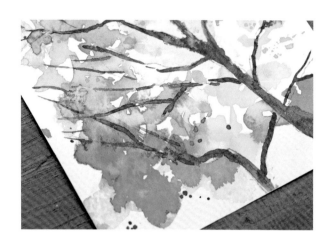

5

如此柔和的輪廓，讓水彩插
畫展現出溫柔的風格。

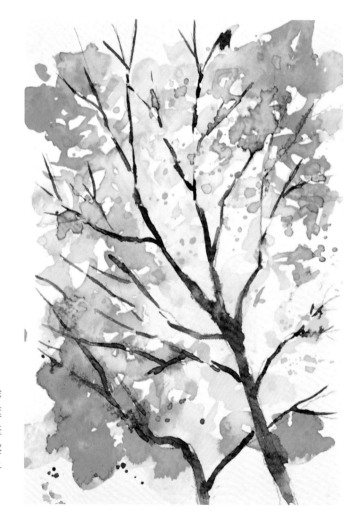

6

顏料乾透之後，再完成其餘
樹枝的描繪。因為有部分葉
片是隱藏其中的，所以停筆
必須恰到好處。請常常觀察
大自然，將樹枝擺動的樣子
記在腦海中吧！

Step 3.

描繪透過窗戶望見的景色

在此，要使用紙膠帶來挑戰表現白色窗櫺另一端的樹葉間光感。紙膠帶的貼法可以多次調整也沒問題，同時短時間內就能完成作品表現，又不失時髦品味。如果善於留白，不妨加入一些文字訊息。

○準備工具：透明水彩顏料／水彩紙（或圖畫紙）／畫筆（圓筆或平筆）／紙膠帶（美術繪圖用）／美工刀／切割墊／尺（金屬製）

1 於畫紙上輕輕畫出窗框格子線。在切割墊上貼上需要長度（窗框的長度）的紙膠帶，再以美工刀與金屬尺切割成細條狀。

2 將細條狀紙膠帶對齊草圖的格子線後，黏貼其上。

3 將整個窗框周圍貼上原寬度的紙膠帶。這個步驟是為了之後易於上色。

4 在調色盤上備色，於窗框中描繪樹木間的光感。上方是細緻且明亮，下方筆觸稍大且顏色較暗。

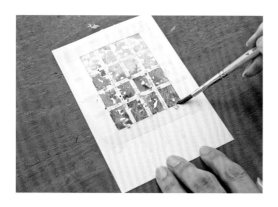

5 為了突顯玻璃部分的四角形，上色時記得強調角度處會比較好。

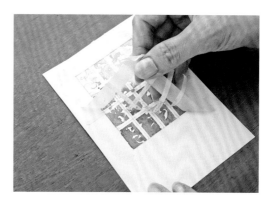

6 待顏料完全乾透，再輕輕地撕除紙膠帶。

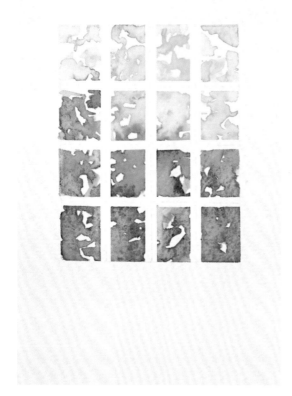

7 這樣便完成了透過房間窗戶望見樹木間隙光感的表現。

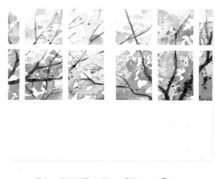

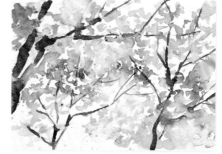

Variation
請好好享受不同季節時的各種樹木間隙的光感表現吧！

How to use:

製作海報

如果有大尺寸的紙張（圖畫紙即可），不要遲疑，一起來試作大型作品吧！為配合紙張尺寸，筆的部分則改用大支畫筆。將完成後的作品當作海報來裝飾也非常漂亮。只要看到「綠色」，心情也隨之大好，所以不妨將這樣讓人心情愉悅的陽光綠意帶回家裡吧！

○準備工具：透明水彩顏料／水彩紙（或圖畫紙）／畫筆（圓筆或平筆）／尺／英文字母轉印貼紙

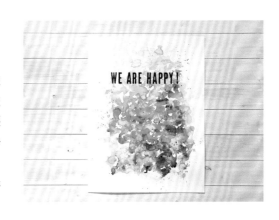

1.

創作大型作品時，必須選用大支畫筆。在此所選用的是16號平筆（大支圓筆亦可）。同時，充分溶調顏料備用。

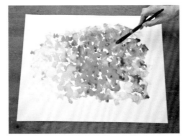

2.

描繪陽光透過樹木間隙灑落感的要領與*Step1.*相同，不過顏料與水分量需要比預想的多。由於必須要在顏料乾掉前完成繪製，所以動作一定要快速，這點非常重要。

3.

過於濃豔的部分，可以面紙按壓後拭去一些顏料。操作途中，顏料快乾透時，請補充一點水分。

4.

乾燥至某個程度後，再散灑顏料以收整畫面。將畫筆充分沾上顏料並輕敲，此時顏料便會成點狀飛灑於畫面上。

因為紙張傾斜會使顏料水分流動，所以請平放一處等待顏料完全乾透。

5.

顏料完全乾透之後，檢視整個畫面比例以配置文字。可以尺輔助文字排列成一直線。

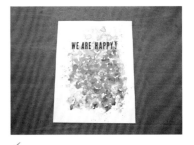

6.

本次示範作品選用轉印方式的英文字母轉印貼紙。此外，亦能裁剪舊雜誌內頁文字來排列，另有一番風格。

淺談補色殘像

請先凝視左邊的「綠色」一段時間之後，再將視線移至右邊的+。結果會發現眼前浮現出相同形狀卻不同顏色的光（淺粉紅色）。

此時，眼睛所看到這個同形不同色的光被稱為「補色殘像」。人類眼睛的視網膜只要接收一種顏色，在自然光下為了取得平衡，會出現色相環的相反色（補色）。

一見到綠色就會很有精神，這種說法與補色殘像有關。基本上，雖然先前已經提過顏色有三原色，不過很久以前，詩人歌德卻假定顏色只有兩種原色，他認為這兩種顏色分別是光明的「黃色」與黑暗的「藍色」，而來自光明與黑暗的是「綠色」。那麼「紅色」呢？

在此我們必須從補色殘像的方向去思考，來自光明與黑暗的「綠色」，其實是視網膜接收「紅色」後的殘像。換句話說，製造出「紅色」的是人類。歌德將「紅色」視為「膨脹的顏色」，如此一來，似乎就能理解為什麼我們一見到綠色便會很有精神。

相反的，也可以說當我們頭腦混亂時，見到「紅色」心情便能慢慢沉澱下來，因為我們自身在製造「綠色」。這是個非常耐人尋味的話題，了解顏色也就能了解各種不同的感覺。希望大家都能在日常生活中隨時感覺顏色帶來的變化。

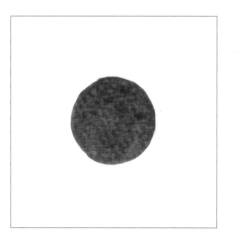

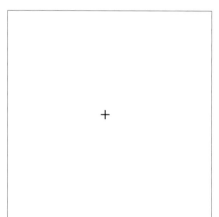

以美麗的配色繪製插畫

百色爭豔的玫瑰，令人忍不住想要畫下來，不過，會不會很困難呢？不會喔，實際上，玫瑰花的插畫一點也不難畫，而且遠比想像中簡單。重點在於溶調顏料時的水分增減。那麼，首先就從基本的形狀開始挑戰吧！

Step 1.

玫瑰的基本畫法

省略一部分細節，試著只描繪玫瑰的基本形狀吧！關於上色方式，若能抓住少數要訣即可簡單快速完成玫瑰插畫。在完全熟悉玫瑰的形狀之前，請多多練習吧！與之前相同，調色時需要大量水分。

○準備工具：透明水彩顏料／水彩紙（Mermaid Ripple紙或Watson紙等）／畫筆（4號或6號）／鉛筆

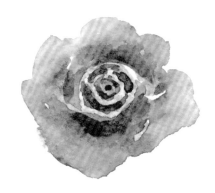

1 先於調色盤上備齊需要的顏色。以水溶調顏料，濃度稍濃。

2 草稿部分，請以鉛筆畫一個圈即可。接著上色，首先於圈圈的中心點下筆畫上一點。

3 然後，繞著點的周圍分別於3處塗上顏色。

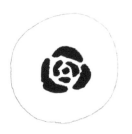

4 接著，再進一步於周圍以斜向方式略微拉長地塗上顏色。
這時請注意保持顏料水分，不要使其乾掉。

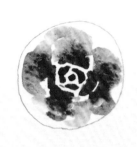

5

接下來，充分洗淨畫筆之後，以只沾清水的狀態開始暈開外側的花瓣，同時調整花形。

將顏料往水分處暈開的狀態最為理想。

Tips 1

○

×

暈染大片花瓣的時候，若畫筆水分過多，顏料會往反方向流動累積（如下圖）。請多試幾次以掌握畫筆的最佳水分含量。

6

在暈染途中，需一邊注意不要破壞中心點，一邊留下一些紙的細小白色部分。待顏料水分乾透即完成。

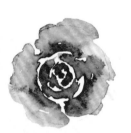 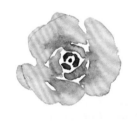

7

可以換個顏色，再多練習幾次！

Tips 2

a b c d e

萬一，中心部分不小心被暈染壞了（a），請於乾透之後，拭去一點顏料，在原處重新挑戰一次。以含有水分的畫筆接觸插畫表面（b），使顏料稍微溶解。以面紙輕輕按壓（c），便可以擦掉顏料（d）。接著於原處再以相同步驟描繪玫瑰（e）。

關於紙張

像Mermaid Ripple紙、Watson紙等100%紙漿的水彩紙，因為容易擦拭掉顏料，所以很適合用來畫插畫。此外，這類水彩紙也是美術社所販售的畫紙中相對便宜的紙張，可輕易購得。

至於高級水彩紙，有Arches紙或Avalon紙等100%棉製紙張。相較於畫插畫，這類水彩紙更適合用於正統的水彩畫。雖然顏料一旦乾了之後無法修改，但乾燥後的顯色度非常漂亮。

我個人會視水彩插畫或水彩畫來選擇紙張，不過每一種水彩紙各有其特色，一開始不妨多多嘗試會比較好。另外，還有一種美術用紙也能用於插畫，這種紙張種類相當豐富。建議大家購買的時候不要只是選擇畫圖用，實驗用的紙張亦可買來試試看。

關於實驗方法，首先上色於測試的紙張上，然後看看以水連接顏色時的順暢度。盡量避免選擇上色時會讓顏料直接被紙吸收，並殘留筆觸的紙張。再者，我們還要檢視顏料乾透後，擦拭色塊時的狀況。顏色完全擦拭不掉，或輕易就擦拭乾淨的都不是理想的紙張。

總之，請選擇自己認為品質最佳的紙張吧！

〔適合水彩插畫的紙張〕
· Mermaid Ripple紙
· Watson紙
· New Bresdin紙
· Montval Canson紙
· Leo Bulky紙
etc.

Step 2.

替玫瑰增添風情

學會了基本的玫瑰畫法之後，這次我們將繼續學習讓玫瑰更加完整的畫法。具體來說，一朵玫瑰如果轉換角度，整個神態也將隨之改變。甚至，還可以試著變化大小或配置位置的不同，再加上葉片與小花加強畫面的完成度。

○準備工具：透明水彩顏料／水彩紙（Mermaid Ripple紙或Watson紙等）／畫筆（4號或6號）／鉛筆

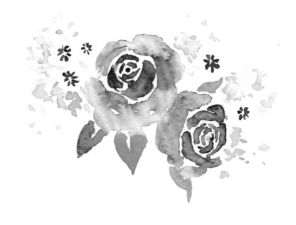

1 　將起始點定於中心處斜上方位置，然後點上顏色。外側的上色方式與*Step1*相同，但試著增加一點複雜度吧！

2 　以含有水分的畫筆，暈染花瓣部分的顏料，並調整整體花形。

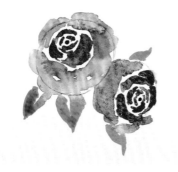

3 　畫完之後，於旁邊再畫一朵玫瑰，同時加上葉片使其相連在一起。

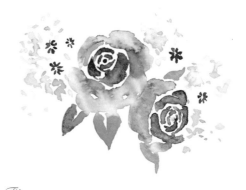

Tips
加上小花或點狀色塊，統整整體構圖，使畫面變得華麗豐富。

Step 3.

描繪連接的多朵玫瑰

熟練畫法之後，我們要加快速度，趁著玫瑰花顏料尚
未乾透前，逐步將這些花朵連接在一起。先在調色盤
上準備好連接花朵用的美麗顏色。讓我們進一步以完
成一幅輕柔溫潤的插畫為目標吧！

○準備工具：透明水彩顏料／水彩紙（Mermaid Ripple紙或Watson
紙等）／畫筆（4號或6號）

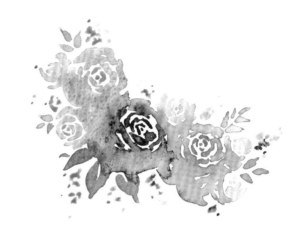

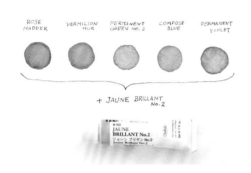

1 舉例來說，想描繪粉色調的玫瑰時，請將
全部的顏色皆混入Jaune Brillant這個顏色
來調色。這個步驟能使顏色變得更加可
愛。

2 一口氣快速地畫出2至3朵玫瑰。

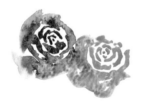

3 以含有水分的畫筆暈染花瓣時，特意將兩
朵花連接在一起。

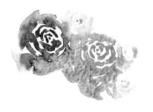

4 接著，將花朵外側顏色往外暈染的同時，
也順手畫上淡色的小朵玫瑰。

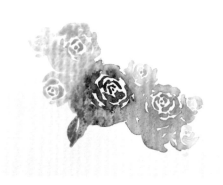

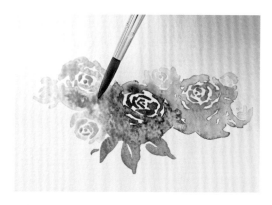

5 趁著玫瑰花部分還是濕潤狀態，畫上連接的葉片。

6 在顏料不足的地方略作出色差，使整體感覺更加柔和溫潤，同時也完成了多朵玫瑰的連接。

7 再進一步點綴些許不同顏色的小葉片和點狀色塊帶出華麗感即完成作品。

Variation

以混入 Jaune Brillant的顏色來畫玫瑰的連接步驟，還能應用於卡片裝飾。

製作玫瑰圖案邊框

以紙膠帶圍貼於畫面上，以便在描繪多朵玫瑰插畫時，可以隔開一個空間。待插畫乾透之後，撕除紙膠帶即完成一個玫瑰圖案的方形帶狀邊。將此作為邊框裝飾，隔出來的空白處可以貼上照片或寫上文字訊息。

○準備工具：
透明水彩顏料／水彩紙（Mermaid Ripple紙或Watson紙等）／畫筆（4號或6號）／鉛筆／美工刀／紙膠帶（美術繪圖用）

1.

首先以鉛筆於紙上畫出方形窗框線，再將紙膠帶沿線黏貼。

2.

將多餘的紙膠帶以美工刀切除，完成準備工作。

為避免切割到紙張，請注意調整切割力道。

3.

大的○、小的○、有點缺口的○、隱約可見的○……請於空白處畫上各式各樣的○。

注意整體配置，盡量不要太過於一致。

4.

因為要逐步將各朵玫瑰連接在一起，所以請先於調色盤上溶調要使用的顏料備用。

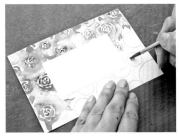

5.

開始著手描繪玫瑰之後就不要暫停，一直到整個畫面完成為止，逐步將所有顏色融合連接在一起。記得也要畫上連接的葉片。

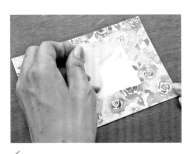

6.

乾透之後，慢慢地撕除紙膠帶，即製作完成。

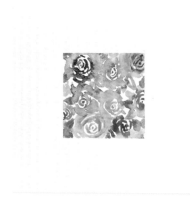

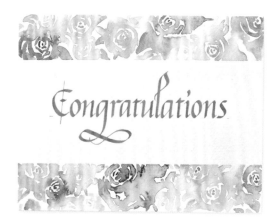

Variation 1

試著從留白方法發揮巧思，作成卡片吧！或者，利用電腦將文字印於紙上，再描繪玫瑰也很漂亮。

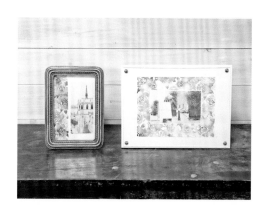

Variation 2

結合相框而完成的作品，非常適合放結婚典禮的照片呢！

Image

4

畫出美味感

每天早上可以看到麵包店裡總是排滿了各式各樣的麵包。
如果買了這些麵包，搭配咖啡歐蕾一起享用，那實在太幸
福了！雖然吃麵包是一件非常開心的事，不過畫麵包也是
充滿樂趣喔！請在腦中默想著「美味感」，挑戰畫出好吃
的麵包吧！

Step 1.

描繪麵包

動手畫一條法國麵包，以了解插畫表現的祕訣吧！在這個練習裡，上色、以水暈染連接等表現的感覺非常重要。此外，需注意不能用色過度，而是要多次重疊上色以帶出顏色的深淺。一邊想著略微烤焦的麵包，一邊試著動筆畫畫看吧！

○準備工具：透明水彩顏料／水彩紙（Mermaid Ripple紙或Watson紙等）／鉛筆／畫筆（4號或6號）／白色Gouache顏料或廣告顏料（不透明的水彩顏料）／棉花

1 先以鉛筆輕輕畫出麵包的草圖。
▶請參照圖案集（P.102）

2 在欲作為麵包烘烤色部分的幾處塗上顏料。
畫麵包時，以Burnt Sienna、Burnt Umber、Sepia等顏色為基底色。顏色雖然不多，但以重疊著色方式，即可創造出深淺層次感。

3
以水將兩個顏色連接融合在一起。烘烤的淺色部分可從深色部分延伸帶出來，輕塗即可。

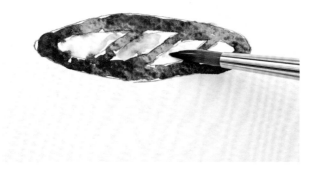

Tips 1
以水連接顏色時，不要過度移動筆尖。慢慢等待顏色自然融合在一起吧！

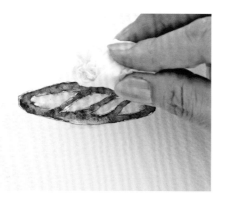

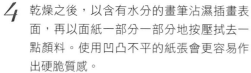

4　乾燥之後，以含有水分的畫筆沾濕插畫表面，再以面紙一部分一部分地按壓拭去一點顏料。使用凹凸不平的紙張會更容易作出硬脆質感。

5　為了更有麵包烘烤過的感覺，再次以相同顏色重疊上色，拭去一點顏料後，再上色。此步驟重複2至3次。

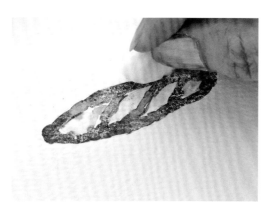

6

最後的收尾。以白色不透明水彩顏料少量沾附於棉花上，輕點於麵包插畫上。請先在其他紙上試著點出粉狀感，再用於正式的插畫稿。

Tips 2
鉛筆線可於完成插畫稿之後，再以橡皮擦擦拭整個畫面。

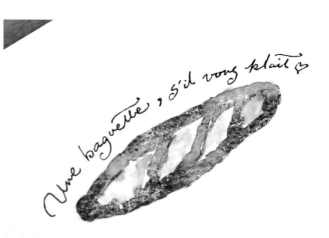

7

這樣即完成像是於石爐上烘烤完成的法國麵包插畫。加上文字後，即使只是一個麵包，也很有插畫感。

透明水彩 & 不透明水彩的差異

在麵包插畫示範的收尾步驟中所使用的Gouache顏料與廣告顏料,都被稱為不透明水彩,用來與透明水彩作區別。相對於透明水彩會透出圖畫底層的線或顏色,不透明水彩則會遮蓋底層的線與顏色,只留住最上層的顏色。

同樣都是水彩顏料,但性質卻全然不同。

以不透明水彩(Gouache等顏料)來繪圖的時候,最初需從暗色開始上色,然後逐步慢慢地重疊塗上亮色(上色方式與油畫相同)。然而,透明水彩則是將紙的白色視為最明亮的顏色,再將美麗的顏色作為整體底色,並於陰影處逐步重疊上暗色系顏料。

以透明水彩繪製插畫時,最重要的是該如何表現白色物體。請見下方的盤子插畫示範。左邊的盤子是留下紙張的白色,再於周圍上色表現出盤子的形狀。而右邊的盤子是於美術用紙上塗上白色顏料來表現。縱然都是白色盤子,風格氛圍卻很不一樣呢!

只以透明水彩表現白色,或加入不透明水彩來表現,只要能熟練應用,便能挑戰各式各樣風格的插畫。

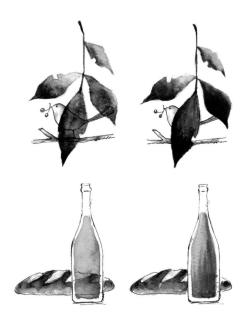

左:透明水彩/右:不透明水彩

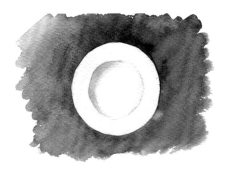
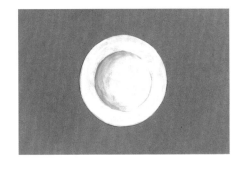

左:讓畫紙原有的白色躍然紙上的插畫/右:以白色不透明水彩繪製的插畫

Step 2.
描繪不同種類的麵包

說到麵包，除了法國麵包，還有牛角可頌、葡萄麵
包、布里歐麵包、鄉村麵包……每種麵包各有各的
外形特徵，是非常有趣的繪畫主題物件。在此，我
們將練習幾個形狀不同的麵包插畫。

○準備工具：透明水彩顏料／水彩紙（Mermaid Ripple紙或
Watson紙等）／鉛筆／畫筆（4號或6號）／白色Gouache顏料
或廣告顏料（不透明水彩顏料）

▶請參照圖案集（P.102）

牛角可頌
有著彎彎的牛角外形的可頌，在畫
草圖時只要能抓住這個特徵就OK。
請以上色與拭色步驟完成作品吧！
麵包捲痕部分的表現，請使用含有水分的筆
尖，細細地擦去顏料。

葡萄麵包
麵包質地的表現要領大致與法國麵
包、牛角可頌相同。此外，最後再
以濃度較深的顏料描繪葡萄乾。
葡萄乾部分使用Sepia色。如沒有此色，可以
Burnt Umber混合Prussian Blue代替。

布里歐麵包
像這樣帶著些許黃色的麵包，請同
時使用Yellow Ochre與棕色。
相反的，若沒有使用黃色系，完成的作品會
顯得不自然。

Step 3.
描繪放於提籃中的麵包

在法國，提籃稱為Panier。旅行途中，真的時常見到各式各樣的提籃，樣式多變到即使只是畫著這些模樣不同的提籃，卻可以一直畫下去，一點也不感覺厭煩。在此，來練習將烘烤完成的法國麵包放入提籃中的樣子吧！

○準備工具：透明水彩顏料／水彩紙（Mermaid Ripple紙或Watson紙等）／鉛筆／畫筆（4號或6號）／白色Gouache顏料或廣告顏料（不透明水彩顏料）／棉花

1 首先，以鉛筆畫出草圖。不需畫出提籃的編織紋路，只以直線區分出提籃的編織列線即可。

▶請參照圖案集（P.102）

2 思考光影方向，分別以濃→淡的層次，邊調整水分邊上色。

一開始將顏料濃度調得濃一點，逐步以筆沾水暈染連接，使顏料濃度漸淡。

3 描繪提籃的編織紋路。請依陰影部分為長，明亮處為短的原則來畫。

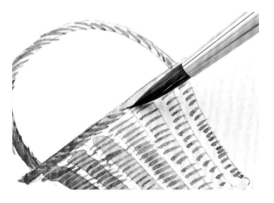

4 接著完成籃口邊與提把部分的編織紋路。

使用Burnt Sienna、Yellow Ochre、少許Permanent Green No.2。

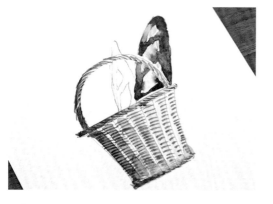 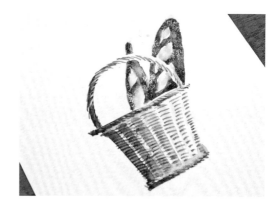

5 以*Step1* 的技法要領，描繪放於提籃中的麵包。

6 繪製完成。

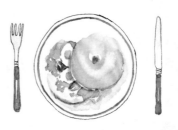

Variation

各式各樣的範本，請試著挑戰這些麵包插畫吧！

製作立體卡片

即使只是畫些麵包並排在一起,也能變成漂亮的卡片。在此,我們將應用市售的泡綿圓點貼紙來拼貼製作。如果能夠善用點心包裝紙或英文報紙,更可增添裝飾性。平日不妨多注意身邊可利用的素材並留下來備用吧!

○準備工具:襯底紙╱剪刀╱泡綿圓點貼紙╱英文報紙

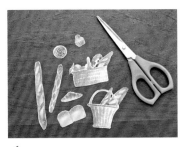

1.

繪製麵包插畫(或直接利用本書附錄的插畫圖集),並沿著插畫圖形剪下。

2.

於剪下的插畫物件背面貼上泡綿圓點貼紙。

3.

在襯底紙上(請依個人喜好拼貼)試著編排麵包插畫物件的位置。

4.

可以英文報紙包住法國麵包插畫物件,拼貼將變得更有趣。

5.

完成。不妨多花點心思讓版面編排更完美,並注意整個畫面結構。

Tips

讓插畫物件略微浮起的泡綿圓點貼紙可以在剪貼本販售區購得。這是一種有點厚度的雙面貼紙,若買不到,也可以拿雙面泡綿膠帶剪成小塊使用,或是在瓦愣紙上貼上雙面膠帶等幾個方法來代替。

How to use:

接著,裁剪襯底紙,嘗試挑戰製作立體卡片吧!一打開卡片便可看到立體的插畫,單純的設計卻充滿驚喜。製作時只有一點必須注意,那就是卡片對摺時,藏於裡面的插畫物件大小不能大於卡片本身,以免露在卡片外面。其餘一切皆隨你自由發揮創意,享受手作樂趣。

○準備工具:襯底紙/剪刀/美工刀/切割墊/紙膠帶(具有圖案的樣式)

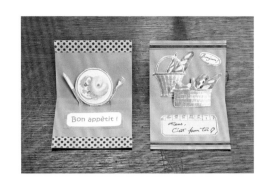

1.

首先,請將襯底紙對摺,並作出切割線。(請參照下圖1)

2.

打開襯底紙,將切割線往自己方向摺出立體感。

3.

在立體處的正面黏貼上畫好的插畫物件(或直接使用本書附錄的插畫圖集),並作些點綴即完成。

1.

將襯底紙對摺,並作出切割線。(請參照下圖2)

2.

以相同步驟將襯底紙摺出立體感,從後方開始依序黏貼前後兩層的插畫物件。

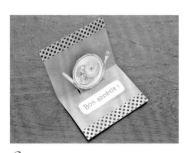

3.

製作完成。一打開這張卡片,便可看到盤子與後方刀叉的立體設計。

不妨善加利用可愛的紙膠帶作裝飾,讓卡片更加漂亮吧!

圖1　圖2

—— 切割
---- 對摺

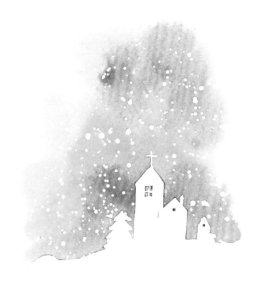

Technique

技巧篇

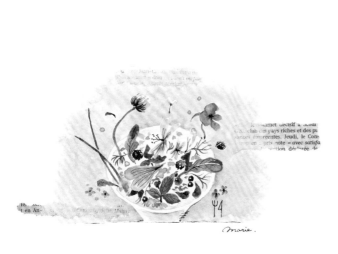

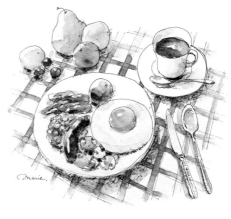

透明水彩有許多技法，如果學會善於利用這些技法，就可以使作品的表現變得更為豐富，畫插畫也因此越來越有樂趣。其實透明水彩技法並不困難，在技巧篇裡，將讓大家輕鬆學會這些技法，同時往進階課程邁進！

Technique

1

排列主題物件

看到市場攤位上排列著各種水果與蔬菜，總是令人開心不已。其實，插畫也一樣。將插畫主題物件縱向排列或橫向排列，多多嘗試各種層次的配置，就能完成一幅美麗的設計畫。那麼，現在馬上開始動手畫出讓人心情愉悅的水彩插畫吧！

Step 1.

排列手邊現有的主題物件

先環顧家中四周的物品，並決定繪製的主題物件吧！杯
子也好，帽子也好，首先從身邊的物品找起，因此找齊
3個即可，或從雜誌上收集也OK。決定好描繪素材，就
可以開始動手設計了。

○準備工具：透明水彩顏料／水彩紙／畫筆（4號或6號）／鉛筆／
影印紙

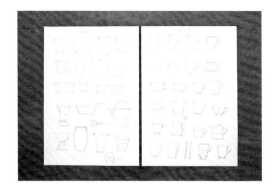

1

先試著觀察要描繪
的主題物件，再於
影印紙上隨意畫出
不同樣子的物件草
圖。如果可以，一
個物件請畫出3個以
上的草圖。

2

從這些不同樣子的
物件草圖中選出自
己喜歡的3個，並畫
於水彩紙上。這裡
示範的是橫向排列
的3個陶器。

將多個主題物件每3個為一組並
排，並排起來的感覺很可愛吧！

3

開始上色時，請事先將所需使用的
顏色溶調於調色盤上備用。然後以
先上色，再以沾水畫筆調開顏料連
接整個上色區塊的步驟完成作品。
（請參照P.20）

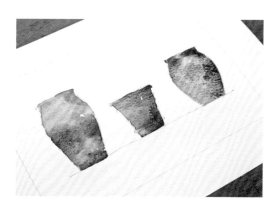

4

完成上色後的狀態。由於沒有特別表現出物件外形，之後仍舊保持這樣柔和的感覺。

Tips 2

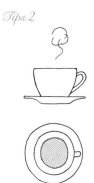

從側面與正上方視角畫出主題物件的草圖，很有設計畫的味道。

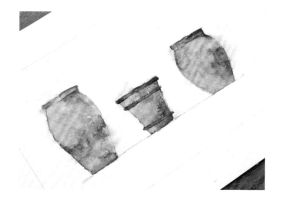

5

以沾水的畫筆輕觸畫面。這樣一來，乾掉的顏料會略微溶解，使風格更顯輕柔。

Tips 3

在檢視主題物件配置是否平衡時，若從反面透視紙張，可以發現到這樣作反而讓我們能客觀的看到原本過空之處此時顯得擁擠，相當不可思議呢！上圖是從紙張反面修正物件走樣的外形。紙張厚度若無法透視，可透過鏡子的鏡像來檢視平衡，這也是一個方法。

6

乾透之後，將暈開的模糊外形再重疊上色，逐步慢慢地完成。此步驟不用焦急，請反覆微調。

7

檢視配置的平衡，若視覺上有過空的感覺，可補足描繪物件的相關物（這裡是樹苗與種子）即完成作品。

Step 2.
在主題物件上描繪圖案

圓點或條紋、格紋等圖案。只要稍微觀察四周的環境，就可以發現很多可愛的圖案。試著將畫好外形的主題物件，以自己喜歡的顏色畫上喜歡的圖案吧！轉眼之間，讓人心情愉悅的插畫就完成了。

○準備工具：透明水彩顏料／水彩紙／畫筆（4號或6號）／鉛筆／沾水筆桿／筆尖（鏑筆與G筆的沾水筆尖）／不透明水彩顏料（白色）

1

從隨意畫好的素描中，選出喜歡的外形物件，這次選出3個縱向排列。接著，由上至下依序畫上圓點、條紋、格紋的草圖。

2

在藍色系顏料中混入少許棕色系顏料，作出近似灰色的顏色。在描繪物件圖案之前，以此色於物件陰影處淡淡地塗上一層，讓白色物件呈現立體感。

Tips 1

這裡是將Burnt Umber混合Cobalt Blue，作出灰色。如果想使用高濃度顏色，也可以黑色代替。

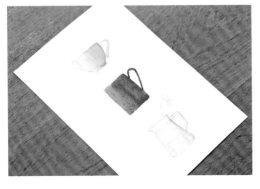

3

使用喜愛的顏色，將有底色的物件先上好底色。

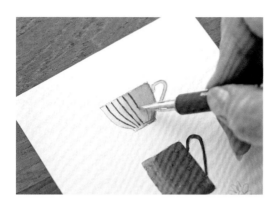

4

將鏑筆尖（或G筆）沾上已溶調的顏料，於上好底色的物件上描繪條紋。

Tips 2

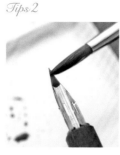

在此，我們不使用畫筆來描繪細緻圖案或細線，而是改用沾水筆的鏑筆（或G筆）。作法是以畫筆沾上顏料塗於沾水筆尖上再描繪。由於沾水筆尖能表現出細緻感，因此相當方便。要注意的是沾水筆尖若沾了過多的顏料，有可能滴落於紙上，所以需斟酌顏料的分量。

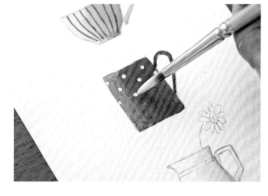

5

使用不透明水彩顏料（白色），畫上白色的圓點圖案。

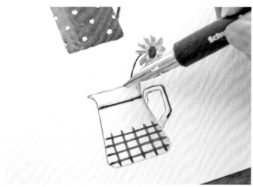

6

白色陶器的輪廓因為以橡皮擦擦去草圖線後外形會消失，所以以步驟2的方法，將鏑筆尖（或G筆）沾上灰色顏料後，畫出細緻的外輪廓線。

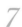

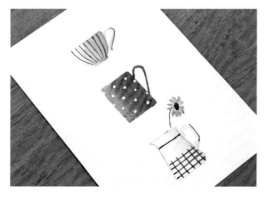

7

繪製完成。

Step 3.

配置多個主題物件

將物件主題整合成一個，並稍微隨機排列看看吧！在此示範的是香草植物主題。不管是直接觀察自己種植的香草植物，還是從書中挑選出植物圖片皆可。在享受香草植物各式各樣外形的觀察樂趣的同時，也完成了主題物件的選擇。

○準備工具：透明水彩顏料／水彩紙／畫筆（4號或6號）／鉛筆／沾水筆桿／筆尖（鏑筆與G筆的沾水筆尖）

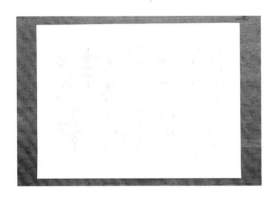

1

先在尺寸略大的水彩紙（A4或B4）上畫出香草植物草圖。

▶請參照圖案集（P.103至P.104）

2

在替洋甘菊等白色花朵上色的時候，於花的周圍如左圖示範塗上顏色。這部分上色時需小心，不要過於擴大塗色範圍，接著再如右圖暈開顏料。

3

細莖部分如左圖的方式上色。仔細觀察後，莖的紅色部分塗上紅色顏料，待乾透後再如右圖方式，以沾水的畫筆連接顏色，使用時請注意畫筆筆尖。

4

畫上葉子，就完成了百里香的插畫。

5

葉片部分，為了使葉片尖端的形狀畫得漂亮，請如左圖的方式上色。大約塗上2至3種顏色，於顏色與顏色間塗上一點水，如右圖方式將顏色連接成一體。

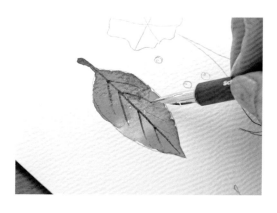

6

葉脈部分因為線條纖細，以畫筆描繪比較困難，所以在此利用鏑筆尖（或G筆）來畫。

7

在整體構圖中較空的部分補上小片的葉子或飛散的種子，補繪的時候請注意畫面的平衡。寫上香草植物的名字也能讓作品變得非常漂亮。

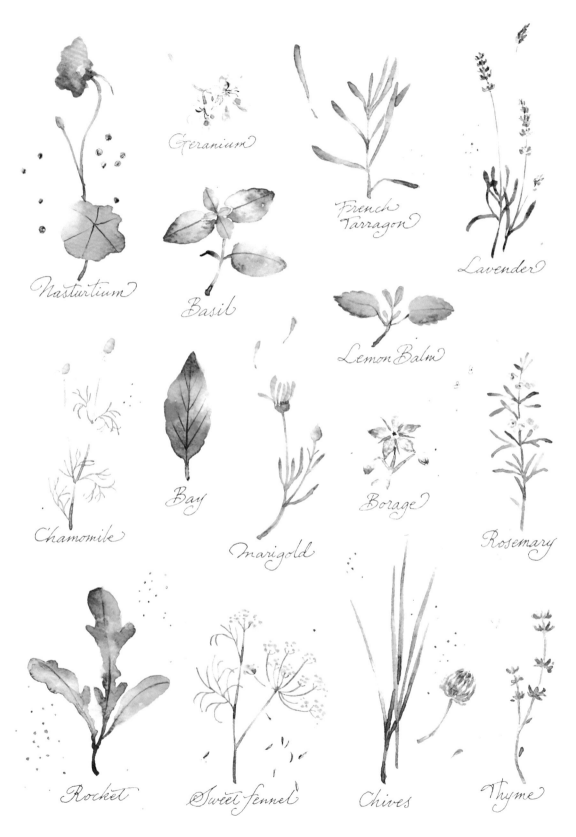

Geranium

French Tarragon

Lavender

Nasturtium

Basil

Lemon Balm

Chamomile

Bay

Marigold

Borage

Rosemary

Rocket

Sweet fennel

Chives

Thyme

排列設計的規則

以一張明信片尺寸的紙張為例，將紙張置於自己面前之後，選擇直放或橫放，才開始著手思考作品的設計。

接著，去思考要排列什麼物件以及幾個物件。這時，決定該直放或橫放紙張。要編排成一列還是兩列，抑或是環繞編排。儘管只是編排，這個方法就是一種創作。

一旦決定編排樣式，再來便要考慮主題物件的大小問題。該畫大的或畫小的，又或者畫一個大的，其餘則畫小的呢？

此外，編排間隔也相當重要。要縮排主題物件彼此的空間，還是只空出一個大空間，這些問題可以在稍微檢視整體平衡感之後再決定。空出的部分可以試著放入文字，配置相關小物件，以享受發揮巧思的樂趣。

前述這樣的作法，比起沒有計畫的隨意編排設計，將單純形狀慢慢複雜化，反而可以使創作變得順利。習慣之後，還能試著挑戰隨機編排主題物件的設計。

再來，變化紙張大小與紙張種類亦非常有趣。畫好幾個主題物件的插畫後，將這些插畫影印並剪下排列，用以檢視整體平衡也是一種方法。而有電腦的人，可以將圖像掃描輸入後再利用設計軟體進行編排。只要下些工夫，一定能產生許多與眾不同的編排創意。

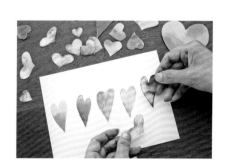

製作書籤

使用經過設計化的插畫來製作書籤吧！在愛書裡夾入一張自己手作的書籤，讓閱讀變成一件愉快的事。或者，偷偷在向朋友借來的書裡夾入手作書籤再歸還，也是很不錯的點子呢！

○準備工具：美工刀或剪刀／切割墊／美術用紙／打洞器／圓角裁剪器／糨糊／繩子

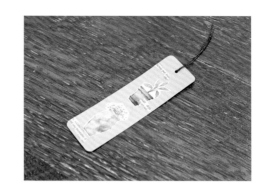

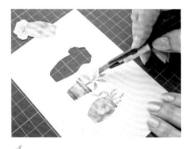

1.

列印出畫好的插畫（原畫也OK），並切割下來。

手工大略切割下來也很漂亮。

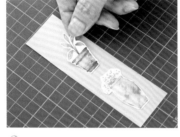

2.

將襯底紙裁剪成自己喜歡的尺寸，並將步驟 / 的插畫物件編排好後黏貼。

3.

以圓角裁剪器修飾襯底紙的四個角。

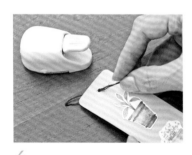

4.

以打洞器於襯底紙上方打出一個小孔，將繩子穿過並打結。

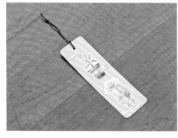

5.

一邊檢視整體畫面的平衡感，一邊以筆寫上文字，或貼上英文報紙。

6.

書籤製作完成。

製作書套

接著,我們來製作書套吧!將喜歡的書籍包上手工製作的
書套,再加上緞帶裝飾,就可以當作禮物。書中夾入一張
手繪書籤也很棒。帶著感謝的心情將書籍送給受禮者,對
方一定會感受到你的心意。

○準備工具:美工刀或剪刀/切割墊/繩子

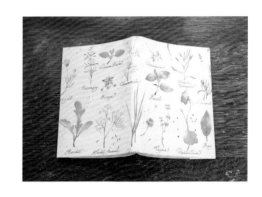

1.

將畫好的水彩插畫印在A4尺寸的紙
上。

到便利商店影印輸出,有各種尺寸可以選
擇,相當方便。

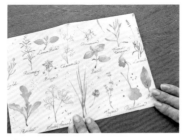

2.

將上下兩邊摺成符合書本大小,然後
包覆書本。裁切紙張多餘的部分。

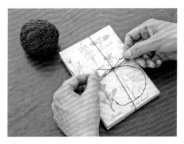

3.

如果要作為禮物之用,可以加上可愛
的緞帶或繩子裝飾。

Variation

若在市售的布上印上插畫,便能進一步製作
各式各樣的小物。除了書套,貼於手提袋或
作成束口袋、杯墊都OK。如果你會縫紉,請
一定要試試看將自己手繪的插畫用於布料
上,活用於其他的作品上吧!

Technique
2

使用遮蓋液

以透明水彩繪製插畫的時候,白色是利用紙張原有的
「白」。不過,有些情況並不容易留白處理,此時遮蓋
液便可以派上用場。這個階段,我們將要利用這種遮蓋
液來表現漫天飄雪的景致。

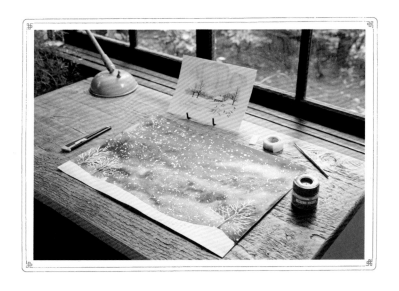

Step 1.

描繪下雪的天空

我非常喜歡畫雪景。原因是下雪時，皚皚白雪會將所有的東西覆蓋隱藏，所以很容易畫。在此，我們要利用塗於紙上乾透後會變成膠狀的遮蓋液，簡單地表現出下雪時的天空。

○準備工具：遮蓋液／透明水彩顏料／水彩紙／小號畫筆（遮蓋液用）／畫筆（4號到6號左右的大小）／平筆（16號左右的大小）／鉛筆／橡膠擦（如沒有，可用橡皮擦）／廚房清潔劑

1

遮蓋液放置一段時間會分離為兩層，使用前請充分搖勻。

2

將作好保護處理（請參照P.72）的小號畫筆充分浸泡遮蓋液。

3

在紙張正上方輕敲畫筆，讓遮蓋液散灑於紙上。這是白雪的部分。

由於紙張周圍可能會濺到遮蓋液，所以紙張底下請鋪上一張報紙。

4

待遮蓋液乾透，以平筆將整張紙塗上清水。

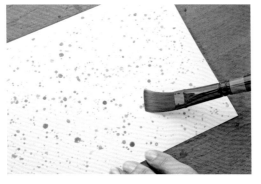

Tips 1

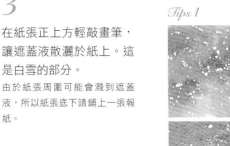
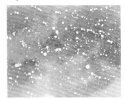
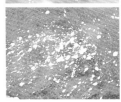
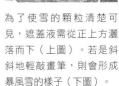

為了使雪的顆粒清楚可見，遮蓋液需從正上方灑落而下（上圖）。若是斜斜地輕敲畫筆，則會形成暴風雪的樣子（下圖）。

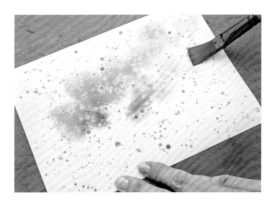

5

使用2至3種顏色，輕柔地移動畫筆，將整個畫面塗上顏色。這是天空的部分。

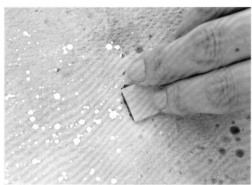

6

乾燥之後，以橡膠擦（或是橡皮擦）去除遮蓋液的膜。

遮蓋液的品牌眾多，一般來說，我會選擇非顏色漂亮的產品。因為在撕除遮蓋液的膜時，所顯現出的白色會令人感動不已。去除遮蓋液這個步驟，不管作幾次還是覺得很有趣，一點也不感到厭煩呢！

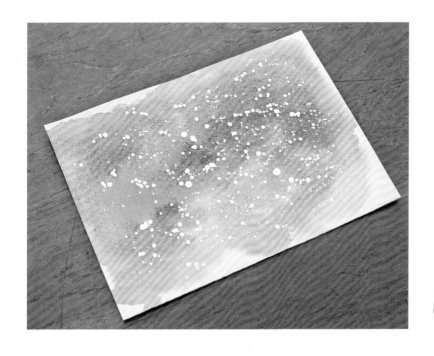

7

出現白雪，作品完成。

關於筆的保養

由於遮蓋液含有合成樹脂，如果直接將畫筆浸入其中，很容易受到損害。所以在浸泡之前，必須進行保護畫筆的措施。

Process:

1 　將餐具清潔劑以水稀釋，再將畫筆浸泡其中。

2 　接著，以布充分擦拭掉畫筆上的清潔劑。若是畫筆上殘留清潔劑，會與遮蓋液混合在一起，使遮蓋液乾透後無法順利撕除。即使將清潔劑擦拭乾淨，依然具有保護畫筆的作用。

3 　作完上述步驟之後，現在便能放心地將畫筆浸入遮蓋液當中。

4 　塗完遮蓋液之後，先以清潔劑清洗畫筆，最後再以水沖洗，並整理筆尖部分。

關於用在遮蓋液的筆款，我個人選擇的是小號數的畫筆，原因是大號的畫筆不容易洗淨沾附的遮蓋液，加上容易讓筆尖內部變硬，筆毛無法整齊。

遮蓋液是一種在使用上需要注意的美術用品，一旦使用得當，其實非常方便。

Step 2.

描繪雪景的剪影

學會描繪下雪的天空之後,接下來要試著再加入一點層次,使插畫的表現力更加提升。在此我們將簡化建築物外形,只描繪它的輪廓,雖然僅是這樣簡單的輪廓表現,卻讓雪景美得令人心動。

○準備工具:遮蓋液/透明水彩顏料/水彩紙/小號畫筆(遮蓋液用)/畫筆(4號到6號左右的大小)/平筆(16號左右的大小)/鉛筆/橡膠擦(如沒有,可用橡皮擦)/廚房清潔劑

1

畫出建築物的草圖。
▶請參照圖案集(P.105)

2

將建築物整體塗上遮蓋液,天空部分則以散灑方式使遮蓋液分布於紙上,接著待乾。

Tips 1

3

以平筆將整個天空部分充分塗上清水。

遮蓋液也可以如墨水般使用,例如教堂十字架等細微部分,請以鏑筆尖(或G筆)沾取遮蓋液後畫於該處即可。

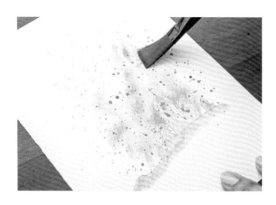

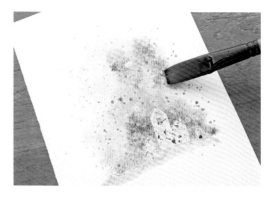

4

以點按方式移動畫筆，使顏色呈現出輕柔的感覺。

5

上色範圍不需要擴及紙張邊緣。讓顏色於上色途中暈開的效果也非常漂亮。

6

等到顏料乾透，再撕除遮蓋液的膜。

7

替建築物的小窗上色，雪景剪影作品繪製完成。

Variation

不妨反向思考，試著將建築物改成深色
剪影，完成另一幅插畫作品吧！

▶請參照圖案集（P.105）

Step 3.

描繪有建築物的雪景

一片白雪覆蓋的大地上，孤立著一間小屋。這樣的風景，
令人非常憧憬。只是多了一間房屋，便能使略顯寂寥的景
色立即變得溫暖。不妨試著思考要在哪幾處塗上遮蓋液作
效果，完成這樣一幅風景插畫吧！

○準備工具：遮蓋液／透明水彩顏料／水彩紙／小號畫筆（遮蓋液用）
／畫筆（4號到6號左右的大小）／平筆（16號左右的大小）／鉛筆／橡
膠擦（如沒有，可用橡皮擦）／廚房清潔劑

1

首先，畫出雪景的草圖。
▶請參照圖案集（P.105）

2

完成草圖之後，接著於紙上散灑遮蓋液。建築物
屋簷與煙囪上方等白雪堆積的部分也請塗上遮蓋
液。

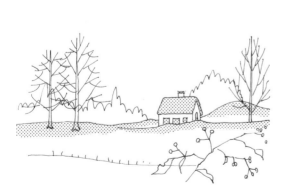

Tips 1

※ 網點部分是塗上遮蓋液的地方。

3

於調色盤上備好需使用的顏料，從遠處天空開始
上色。
▶請參照圖案集（P.109）

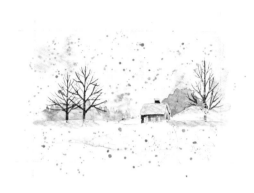

4

天空乾透之後，接著是前方的樹林，這部分乾透，再來是建築物的牆壁，依照這樣的順序，不斷往前方的部分逐步上色完成。

在幾個白色的地方，因為無法顯出由遮蓋液形成的白雪形狀，所以以畫筆沾取淺灰色，畫出雪點來補足作品完成度。

Tips 3

窗戶部分，作出長方形留白，再於窗框內上色即完成。

5

充分乾燥之後，撕除遮蓋液的膜。

6

撕除遮蓋液的薄膜後，有可能會造成部分掉色的情況，所以需要補色修飾。在此，是將樹幹部分作補色與修整。

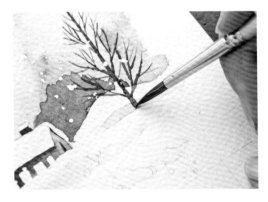

Variation

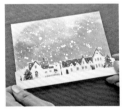

分別畫好雪景與建築物，最後再將兩者組合，也是一個方法。使用泡綿圓點貼紙（請參照P.52）讓建築物略微浮於紙張表面作出立體感，就是一張有趣的卡片。本書附錄的圖案集（P.106）即有建築物插畫，不妨試著將它貼在畫好的雪景上吧！

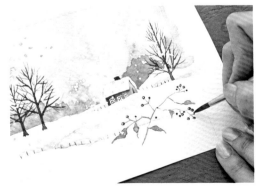

7

最後，描繪最前面的紅色果實，將整幅插畫作品變得豐富華麗。

製作聖誕卡

說到雪景，首先想到的果然還是聖誕節！應用篇要教大家畫出可愛的雪景插畫，並製作成聖誕卡。不過，在此製作的卡片只是一個示範作品，相信大家一定還有很多創意可以發揮。

○準備工具：美術用紙（卡片用）／美工刀／切割墊／尺（金屬製）／造型打洞器／印章與印泥

1.

將白紙對摺，以鉛筆於紙張正面畫出窗框線。

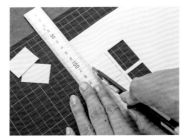

2.

以美工刀割下窗戶的四方形部分，只留窗框。

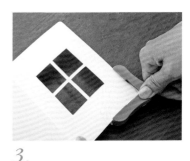

3.

以圓角裁剪器將紙角修成圓弧形。

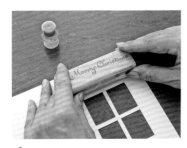

4.

使用市售的印章印上文字。手寫效果也很漂亮喔！

5.

以雪花形狀的打洞器作出多個雪花紙片，黏貼於卡片上。

6.

於卡片內側貼上雪景插畫（或使用本書附錄的圖案集作品），闔上卡片時會有像是透過窗戶看出去的效果，即製作完成。

How to use:

製作派對裝飾小物

一到聖誕時節，不少人都會為了招待朋友而舉辦家庭派
對。這時候，餐桌擺盤當然也需要應景，在此我們要利用
雪景插畫來製作擺盤裝飾小物。由於同樣的作品需要同時
準備多人份，全部用畫的會是一個大工程，所以請善用影
印機吧！

○準備工具：遮蓋液／透明水彩顏料／水彩紙／小號畫筆（遮蓋液用）
／畫筆（4號到6號左右的大小）／平筆（16號左右的大小）／鉛筆／
橡膠擦（如沒有，可用橡皮擦）／廚房清潔劑／剪刀／雙面膠帶／印章
與印泥／蕾絲紙等

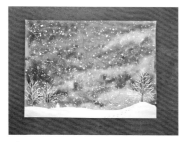

1.

先盡力畫出一大張雪景插畫作品。

2.

將插畫作品影印多份，作成餐墊紙。

3.

接著畫出一張橫向長形尺寸的建築物
插畫。
▶請參照圖案集（P.106・P.109）

4.

將這幅插畫列印輸出或影印，再如上
圖所示範的切割出建築物上方的輪
廓，作成隔熱杯套。

5.

將兩端貼上雙面膠帶，作成符合杯子
周長的紙環。

6.

隔熱杯套製作完成。

How to use:

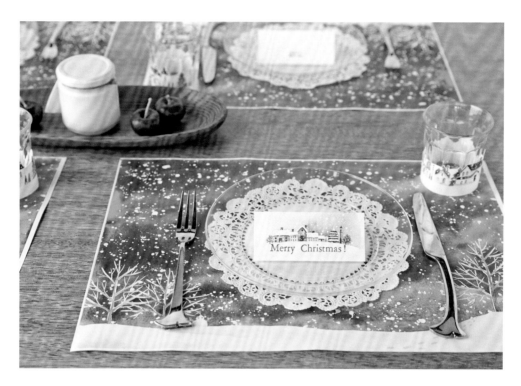

Variation

擺盤組合時，先在餐墊紙上鋪一張白色蕾絲紙，再將玻璃餐
具放於上面，最後加上一張留言卡，即完成聖誕節的餐桌擺
盤。只要先畫出一張下雪的天空或雪景插畫，然後思考該如
何應用並想像派對的形式，好好享受這個發揮創意的過程
吧！

Tips

裝飾於桌上的歡迎卡也可以試著親手
製作喔！因為要作成對摺卡樣式，所
以請從這個概念來配置插畫位置。繪
製過程中多多注意留白處理，讓積雪
部分完美呈現，文字大小也盡量與版
面空間搭配得恰到好處。
▶請參照圖案集（P.106・P.109）

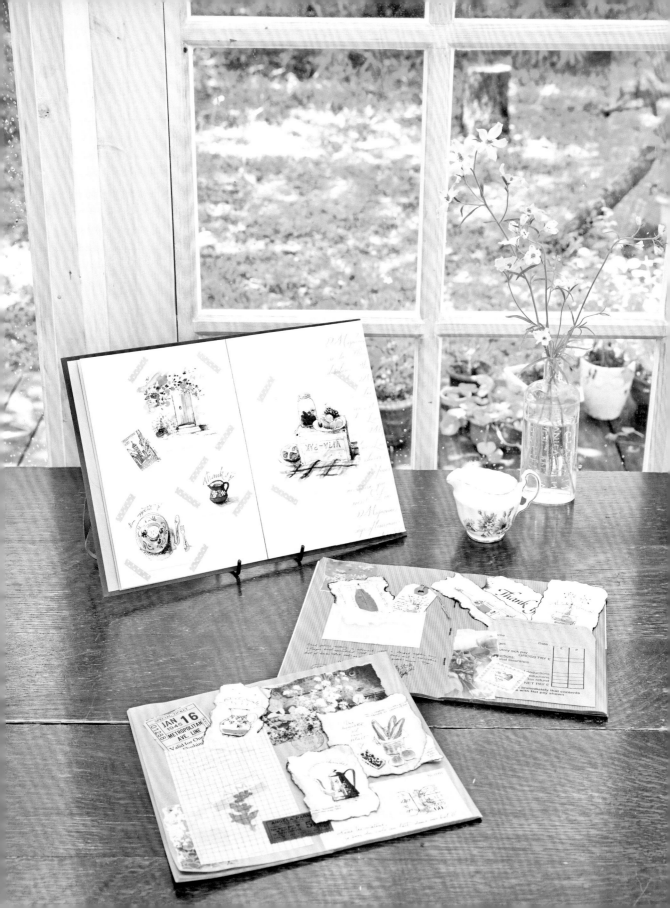

Technique

3

以筆描繪

在此，我們要嘗試畫出素描風格的插畫。這類型插畫的重點是「不需要將觀看到的全部事物都畫出來」。加強描繪自己喜歡的主題物件，省略掉難以描繪的部分，也能完成一幅美麗的插畫作品。總之，請多多動手畫，體驗素描的樂趣喔！

Step 1.

素描風畫法

這裡所使用的是具耐水性的PIGMA水性代針筆，非常適合水彩插畫。因為代針筆筆尖有多種粗細之分，可先行試畫看看哪種較為順手。同時，也趁此於紙上畫出各種不同的筆觸，以熟悉代針筆的特性。

○準備工具：透明水彩顏料／水彩紙（或圖畫紙）／PIGMA代針筆（0.05mm・0.1mm等）／畫筆（4號左右的大小）／照片

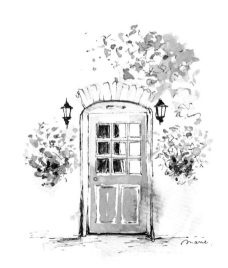

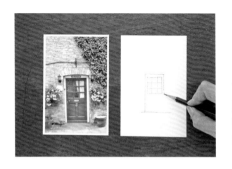

1

首先，從第一重點的主題物件開始畫起。以這張照片為例，就從門開始。

對於突然要以代針筆來畫而感到遲疑的人，可先以鉛筆輕輕畫出主要物件的外框線。

2

將描繪線條分成清晰的順筆與斷續的斷筆，讓筆觸有強弱之分。

3

逐步將主題物件周圍的東西也畫出來，但不需過度描繪。

Tips 1

這些是PIGMA代針筆的各種筆觸。以這款筆描繪插畫後再以水彩上色，線條絕對不會暈開，是速寫時非常好用的重要工具。

4

執筆的手以細刻方式移動，畫出茂盛植物。

也可以將難畫的部分以茂盛的植物遮蓋省略。

茂盛植物的筆觸其實很常用。要訣是以細微移動的筆法，畫出葉片散亂的樣子，不妨多加練習吧！

5

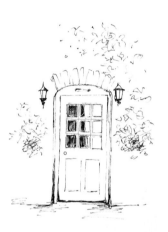

門扉的玻璃深處與茂盛植物的陰影等照片較暗的部分，以代針筆加重筆觸。在草稿階段先作出一定程度的明暗對比，上色時會比較輕鬆。

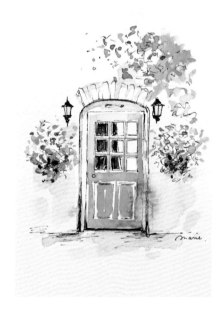

6

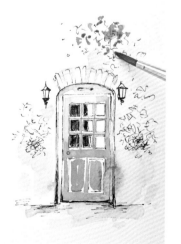

上色的時候，代針筆線條與顏色可以略微錯開，這樣一來，作品也會顯得較為複雜且有技巧性。

7

牆壁上的電線、前方地上的植栽陶盆，以及石壁的細部表現等，這些部分即使省略也無所謂，所以不必特別畫出來。盡量不要讓代針筆的線條顯得雜亂無章。

Step 2.

改變配色&圖案的畫法

以代針筆所描繪的主題物件即使畫得不夠精緻也沒關係。相較於精心挑選主題物件，隨意選擇描繪主題並自行排列的方法，反而更有樂趣。在此，請試著加上各種變化來完成插畫作品吧！

○準備工具：透明水彩顏料／水彩紙（或圖畫紙）／畫筆（4號左右的大小）／PIGMA代針筆（0.05mm・0.1mm）／鏑筆尖沾水筆（或G筆尖）／照片

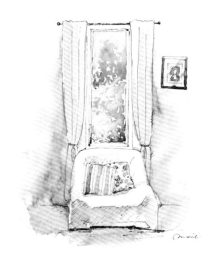

1

一邊看著照片，一邊描繪於畫紙上。
在此省略了檯燈，並變更牆壁上的畫框位置。

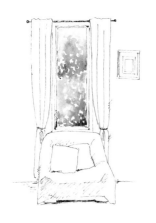

2

將從窗戶望出去的綠色景上色。請回想一下陽光透過樹木間隙灑落而下的畫法。

3

在替牆壁等大範圍面積上色的時候，手邊沒有平筆也沒關係，可以將圓筆直接放平來替代。這樣的作法能創造出漂亮的暈染效果。

4

著重照耀於沙發上的光線,將整個沙發
加上大範圍的陰影。

5

變換窗簾的顏色,並畫上抱枕的花紋,
請畫出自己想要的感覺。

使用鏑筆尖沾水筆畫出細線。

6

物件的配置可以自由移動變化。比
如:想要鮮花就畫些花朵,或者省略
複雜部分也沒關係。請抱持這樣的想
法,不管想到什麼,就輕鬆地畫出來
吧!

Step 3.

描繪複雜的主題物件

如果將眼前的主題物件複雜化，有時會令人一時之間不敢下筆。不過，畢竟從自己最想畫的物件開始動筆是畫插畫的基本原則。所以，上色時以事先準備好的相同陰影的用色來作出明暗層次，接著再塗上淺色，會比較容易進行下去。切記不要過度上色，留白的美感相當重要。

○準備工具：透明水彩顏料／水彩紙（或圖畫紙）／PIGMA代針筆（0.05mm、0.1mm）／畫筆（4號左右的大小）／照片

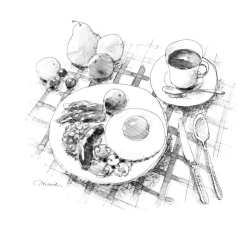

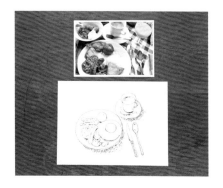

1

當照片的主題物件非常複雜時，先從中選出最想畫的部分來畫。

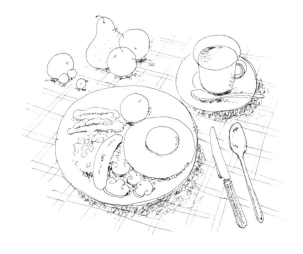

2

變更主題物件也OK。在此，我們減少了盤子，於左上方畫了水果。

3

以代針筆描好輪廓線後，於調色盤上備好陰影用色。
在此使用Cobalt Blue＋Permanent Violet＋微量的Burnt Sienna。

4

使用陰影用色將整體畫面作出
適當程度的陰影效果。

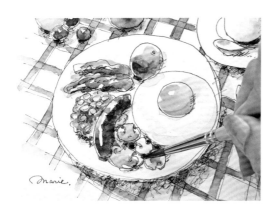

5

等待陰影顏色乾透，這次
要重疊上物件的實際顏
色。

Tips

陰影的畫法，舉例來說，
光線的方向若是左上方，
那麼就在物件的右下方加
上陰影，依此類推。此
外，物件與物件連接處的
陰影則加深顏色。

6

以這裡示範的作品為例，照片
中看起來為黑色的部分，只要
塗上比原本所想的再深一點的
顏色，反而可以強調出明亮的
部分。

標籤文字&語句的排列方式

以紅酒瓶或果醬瓶為例，瓶身上通常都會貼有寫著文字的標籤紙。只要抓住這些文字的層次調性便能創造出不錯的效果。在此，我們特別試著將文字超出標籤紙的範圍，由於比精準地寫在標籤紙內還要簡單，而且看起來也較具有技巧性，因此非常推薦這樣的表現方法。此外，為了取得插畫留白部分的平衡感，我個人常常會加入文字。希望大家都能找出屬於自己的幾個變化方式，對創作而言非常方便。

以下所使用的幾個簡單語句（英文或法文）編排，刊載於本書P.107。如果改以這樣的語句訊息取代標籤紙文字，效果也非常漂亮。

Congratulations &
Best wishes for your Wedding.
新婚誌慶

We're both very happy.
兩人幸福美滿

Welcome! Let's get together !
歡迎！讓我們同在一起！

Bon Appetit.
用餐愉快

Happy Birthday!
生日快樂

Thinking of you.
想念你

How to use:

畫於髒污加工的紙上

古董店裡如果有那種舊時的插畫明信片，常常會吸引我駐足並進入店裡。雖然繪於乾淨紙張上的插畫很漂亮，可是這種老舊紙上的插畫也別有一番美感。在此，我們先將紙張加工作出老舊的效果吧！

○準備工具：透明水彩顏料／水彩紙（或圖畫紙）／畫筆（4號左右的大小）／PIGMA代針筆（0.05mm．0.1mm）／英文報紙／Walnut Ink（亮面）／咖啡／糨糊

1.

如果使用自己手邊的咖啡粉來沖泡，請沖泡1人份以上的量於方形料理盤中備用。

2.

將紙張浸入咖啡液中染色。染色不均勻會比較有老舊感。請多染幾張備用。

3.

整張紙浸染咖啡液之後，再一張一張攤平放於報紙上，使其乾燥。

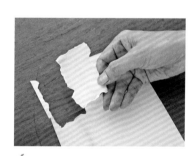

4.

紙張乾透之後，以手撕成適當大小。撕的時候，故意讓紙張邊緣呈現歪曲不齊的樣子。

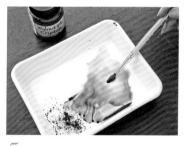

5.

將Walnut Ink（亮面）以水稀釋，大約是水分溶入Walnut Ink顏色的程度即可。

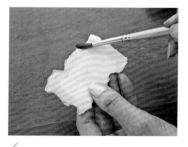

6.

以畫筆沾取Walnut Ink稀釋液，塗於紙張邊緣約1cm寬的範圍，作出一點髒污效果。

How to use:

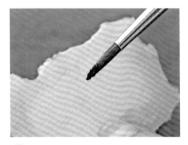

7.

再來以畫筆直接沾取Walnut Ink（亮面）顆粒。

8.

以步驟7的筆沿著紙緣塗抹。塗抹動作要快，偶爾在一處停頓讓Walnut Ink滲透紙張，作出燒灼痕跡。

9.

乾燥之後，立刻以PIGMA代針筆於加工完成的紙上畫出素描風插畫。

10.

替插畫上色。不妨於收尾時作點老舊暈染的效果吧！

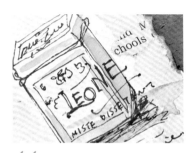

11.

畫好之後，如果覺得留白部分太多，可以書寫文字或貼上一點報紙碎片，都是相當不錯的裝飾方法。

12.

檢視整體構圖的平衡感後，即製作完成。

Tips

紙張的材質非常多種，一般而言，便宜的紙大多是100%紙漿製成。由於吸水性不夠好，只能染於表面。雖然這並不是太大的問題，不過假如預算能多一點點，建議還是使用100%純棉的高級水彩紙（Arches紙等），比較能充分染色。不管是哪一種紙，不要過於厚實的紙張都適合。

How to use:

拼貼技法

將多幅小張插畫整合拼湊在一起，是非常愉快的製作步驟。由於這個作法為刻意拼湊，所以選擇自己喜歡的筆記本取代相框，並試著結合各種不同的素材，作成一個拼貼作品吧！作品完成後，以書架立起來也可以用來裝飾房間喔！

○準備工具：筆記本／各種紙張素材／老郵票／英文報紙／紙膠帶／糨糊

1.

首先，將所有的素材收集在一起。包括很有味道的筆記本、老舊紙材、老郵票、英文報紙、稻草紙或和紙等。

2.

列印輸出照片備用也不錯。

3.

思考版面配置。一邊想著物件的編排，一邊計算編排物件的增減。如果煩惱不知該如何安排，乾脆捨去一些物件，版面較清爽。

4.

將物件塗上糨糊。其中幾個插畫物件為作出類似剝落般的效果，於物件背面貼上捲成圓筒狀的紙膠帶，再黏貼於筆記本底紙上。

5.

製作完成。

Tips

拼貼的時候，將插畫物件編排於最顯眼的位置。同時適度作些層疊或斜放，讓版面配置更為精緻。

繪本風格畫法

在這個單元，我們要學習將喜歡的主題物件畫成繪本風的
要訣。於至今所練習的透明水彩技法中加入講究觀看主題
物件時的視線，並使用網點轉印紙，讓水彩插畫作品更為
升級。

描繪白色咖啡杯

以白色咖啡杯為例，原本平淡無奇的杯子，只要被溫暖色系的背景包圍，立即變得很有魅力。如果再加上隨性寫入的文字，會更有故事感。不妨試著畫出一張如繪本內頁般的漂亮插畫吧！

○準備工具：透明水彩顏料／水彩紙／畫筆（4號至6號左右的大小）／鉛筆／不透明水彩顏料（白色）／代針筆

1

先畫咖啡杯的草圖。這裡有一個祕訣，將原本看起來是A圖的杯子試著畫成B圖的樣子。於一張紙上，畫出杯子各個角度的組圖，可以表現出不同以往的感覺。

▶請參照圖案集（P.108）

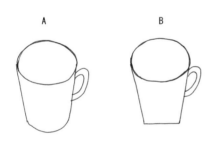

A　　　　　B

Tips

舉例來說，在正上方視角的盤子上，畫上一個側面視角的杯子，這樣的表現方法也很不錯。

2

在此，使用透明水彩顏料裡混入白色不透明水彩顏料，這樣的混合可以使顏色略顯濃重。

除了Gouache顏料或廣告顏料，這裡也推薦Dr.Ph. Martins公司的Proof White。由於這款白色顏料具有絕佳的延展性，所以能與透明水彩顏料融合得非常均勻。

3

以混入了白色不透明水彩的顏料，著色於咖啡杯周圍。

4

因為容易顯露出筆觸，所以請以同一節奏畫圓移動畫筆，作出具有層次的畫面。

5

在白色咖啡杯上加入一點陰影，同時將杯內咖啡上色。

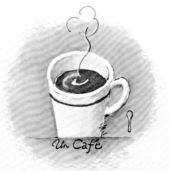

6

以PIGMA代針筆於杯子下方寫入文字或加上其他插畫，即完成作品。

Step 2.

描繪餐盤&香草植物

這次，讓我們以相同要訣試著描繪放於白色器皿中的多種香草植物吧！以舞動般的花朵與葉片為印象來思考構圖。最後再加上刀叉的塗鴉，即完成一幅香草植物沙拉的作品。僅僅只是盤子與香草植物就能畫出各式不同的插畫喔！

○準備工具：透明水彩顏料／水彩紙／畫筆（4號到6號左右的大小）／鉛筆／不透明水彩顏料（白色）／遮蓋液／英文報紙／糨糊／廚房清潔劑

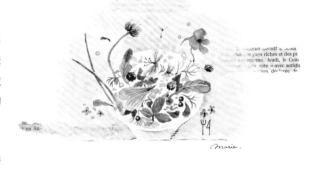

1

首先，於水彩紙上畫出草圖。為了讓背景顯出愉悅感，可以手撕下一些英文報紙黏貼於畫紙上。

▶請參照圖案集（P.108）

2

將盤子與香草植物塗上遮蓋液，乾燥之後塗上背景色。作為背景裝飾的英文報紙部分也覆蓋一點薄透的顏料。待背景色乾透，撕除遮蓋液的薄膜。

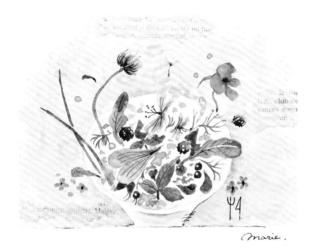

3

將白色器皿加上陰影，並完成香草植物的上色，作品即完成。

在幾個需要細緻描繪的地方，不妨以鏑筆尖（或G筆）上色吧！

Tips

為了使之後有漂亮的上色效果，有時會使用遮蓋液。例如：本作品中的小花顏色，因為將背景以遮蓋液留白，所以才能畫出美麗又乾淨的效果。

Step 3.

網點轉印紙的應用

網點轉印紙是一種背面有黏膠的貼紙類畫材,常用於漫畫作品。其中有一種英文文章式的花樣網點轉印紙,非常適合搭配透明水彩插畫。適當加入一些,能使插畫作品變得很漂亮,堪稱是魔法網點轉印紙。在此,請一定要牢記網點轉印紙的用法喔!

○準備工具:透明水彩顏料/水彩紙/畫筆(4號到6號左右的大小)/鉛筆/不透明水彩顏料(白色)/網點轉印紙/美工刀/專用轉印工具

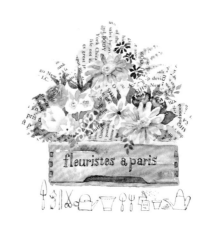

1

想像木箱內鋪放著英文報紙,並放置了一些物品,將這樣的印象畫成草圖。
▶請參照圖案集(P.108)

2

接著上色。預定黏貼網點轉印紙的英文報紙部分,請先想像成素面的紙張,然後作出明暗陰影。

3

乾燥之後,以橡皮擦擦去殘留的鉛筆線。

4

將網點轉印紙撕掉背紙，貼於插畫作品上。

5

美工刀以不切割到紙張的力道，將網點轉印紙沿著英文報紙部分的形狀切割下來。

6

去除多餘的網點轉印紙，再以專用轉印工具使網點轉印紙黏貼得更為緊密。

如果沒有專用轉印工具，請以尺的底角等稍微圓弧狀的固體來壓緊網點轉印紙。

7　作品完成。

Tips

使用過的網點轉印紙會有一些切割剩餘下來的小碎片，不妨用來隨意貼於插畫作品中，也是很棒的應用方式。

物品形狀的觀看方式

描繪水彩插畫的時候，將眼睛所見的形狀畫成草圖，是一項無可避免的步驟。所以在這個部分，將要約略談論一下該如何觀看物品形狀的要訣。

首先，請看圖A。一般說「請看」的時候，大家都會觀看葉片的形狀，可是除了葉片之外的空間也存在著形狀，一種沒有名稱的形狀。

粗線處是葉片外側與空間內側共有的線（圖B）。若以圖C為例來看，這代表著在觀看灰色部分形狀的同時，即使僅描繪了線條，最終還是能夠畫出葉片的部分。

其實，人類的眼睛相較於看著有名稱的物品形狀，看著沒有名稱的空間，更容易認知這個物品的形狀。原因是有名稱的物品形狀存在於人類的既定觀念中，這個既定觀念會妨礙人類正確判斷物品的形狀。

從照片臨摹描繪插畫的時候，觀看物品的方式亦同。看著非物品以外部分的形狀，其實比較容易取形。如圖D，為了更輕易觀看形狀，有時也會加上輔助線。應該觀看的形狀是物品與物品中間的區塊（一部分的灰色）。確實抓取到這個形狀，就可輕鬆畫出整個主題物件。

當然，因為本書附有現成的圖案集，直接使用描圖紙轉印下來也可以。不過，若想要靠一己之力來畫的時候，請牢記這個物品觀看方式的要訣。

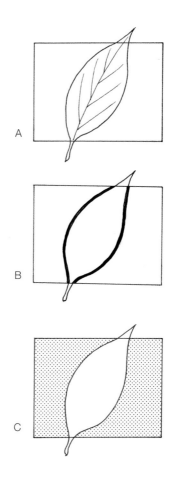

A

B

C

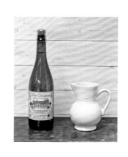

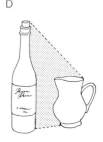

D

製作種子小卡

學會了繪本風格畫法之後,接著來試作送給親朋好友的「種子小卡」吧!對方收到時看著插畫,想像自己開心地培育種子的瞬間,內心的幸福感也油然而生。沒錯,畫出漂亮插畫的最大祕訣正是以自己幸福的心情來創作。

〇準備工具:各種紙張素材/種子/繩子/縫紉機

1.

為了製作卡片,首先將所有的素材收集在一起。不管是影印舊書內頁,點心包裝紙或紙袋,還是顏色風格相襯的繩子或蕾絲等,都是很好的材料。

2.

接著,準備要贈送的種子。可以至園藝店購買,或直接在自家庭園中採下來的種子皆可。

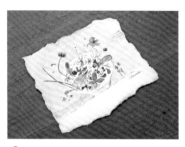

3.

以手撕方式撕下畫好的插畫作品,並將四周作髒污加工處理(請參照P.89),使其呈現略微老舊的感覺。

4.

決定好水彩插畫與素材的組合,以縫紉機將紙張車縫固定。從最上方的物件開始車縫。

5.

將種子放入作為襯底的紙張中,車縫成袋狀。在此可以改變車線顏色,或採用Z字形車縫,甚至是夾入布料等手法,讓作品更為精緻。

6.

製作書寫留言的標籤紙,完成後以繩子固定於卡片上。這樣就完成了種子小卡。

圖案集

本書為了初次學習畫水彩插畫與不善觀看取形的讀者準備了現成的圖案集。請參考下方的轉印圖案方法，將想畫的圖案轉印於水彩紙上（請使用市售的描圖紙）。

1.

將描圖紙疊於圖案上，以鉛筆仔細地照稿描繪。不要劃破紙張喔！

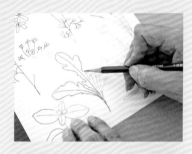

2.

從描圖紙背面，將有鉛筆線的部分以鉛筆充分塗黑。這時請使用HB以上的鉛筆。

3.

將步驟2的描圖紙翻回正面，並放於水彩紙上，再一次從正面沿著圖案鉛筆線描繪。這樣圖案便會轉印於水彩紙上。

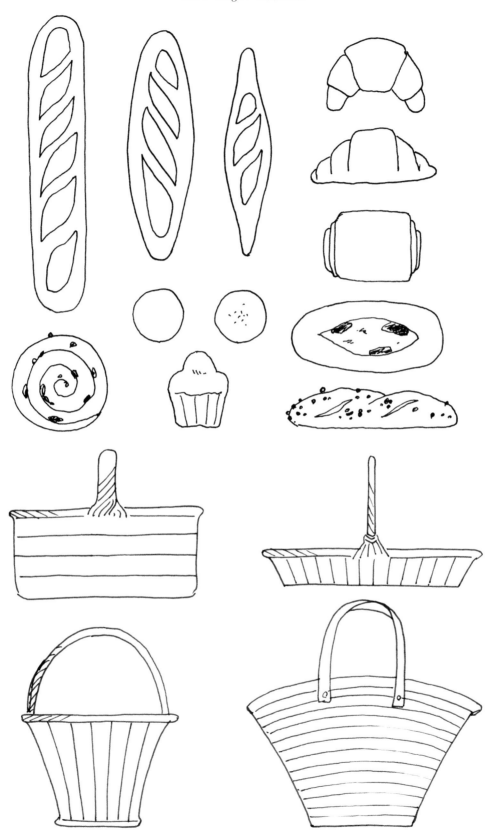

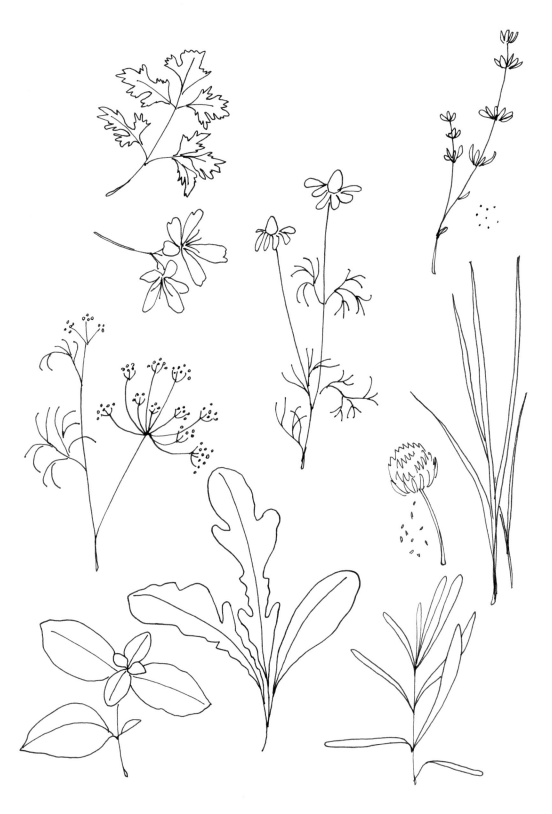

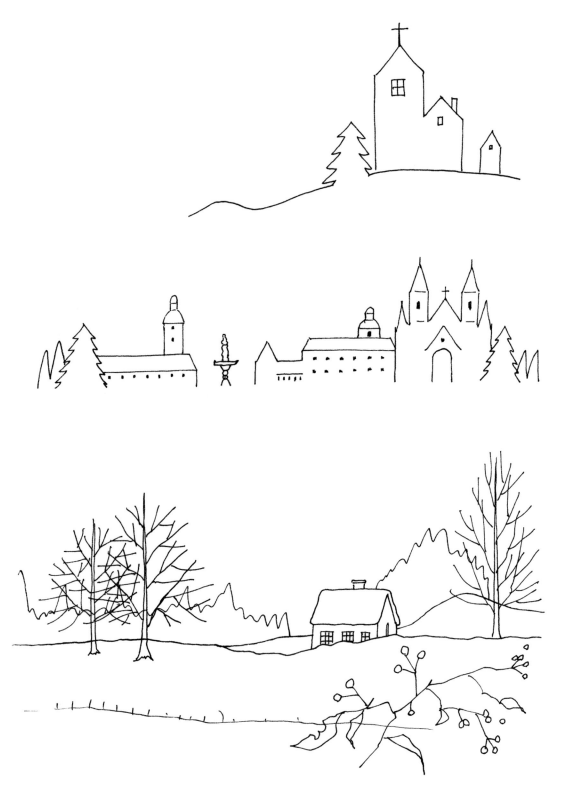

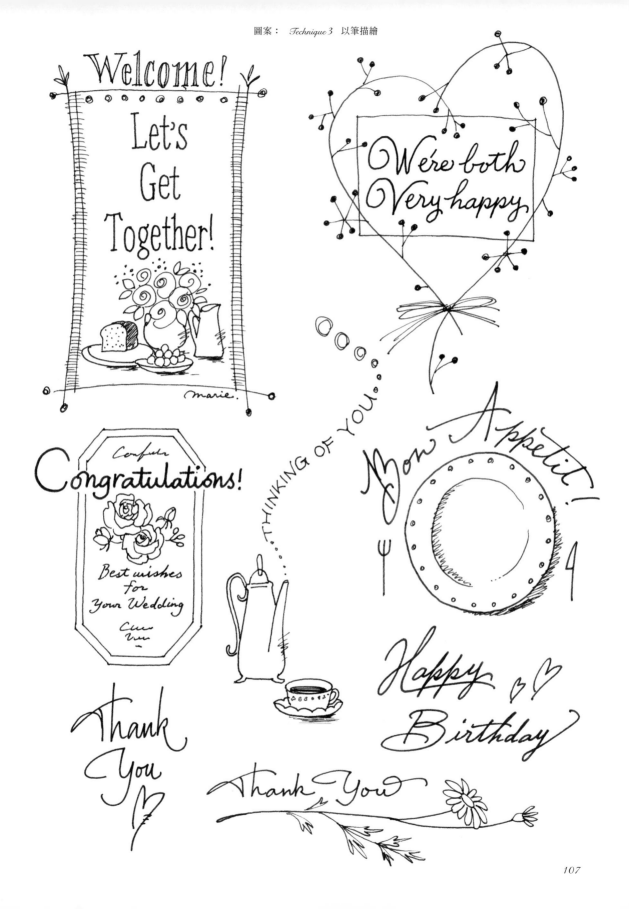

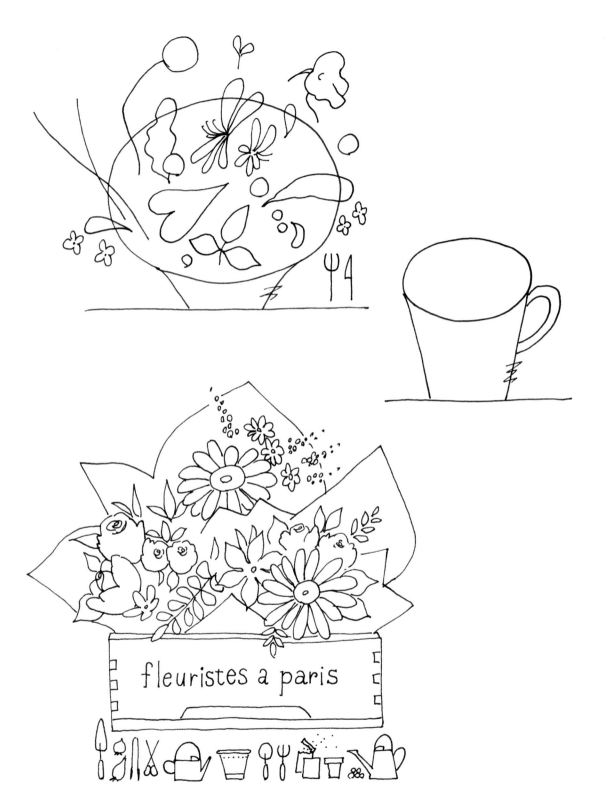

fleuristes a paris

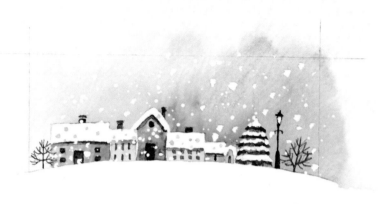

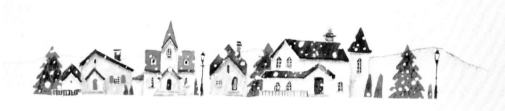

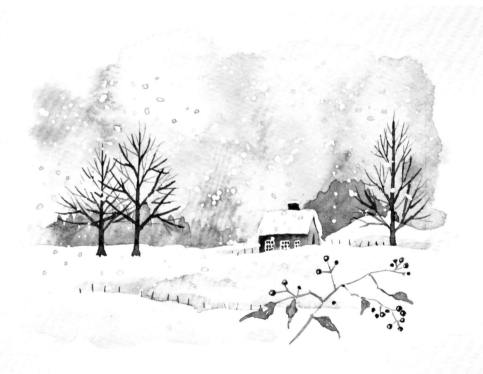

結語

　　從小，我就非常喜歡畫畫。這或許是因為祖母生前曾從事京友禪（譯注：一種和服的印染技術）的繪製工作所帶給我的影響。在祖母的工作室裡，收藏著製作精細的和服布料色彩樣本帖。這些樣本帖令人目眩神迷，我注視著色彩之美，並體驗如何在練習用的和服上著色，心裡盡是滿足。

　　高中時期，首次接觸到透明水彩顏料。將富含水分的顏料塗於略微打濕的紙上，顏色便輕柔地擴散開來。不知不覺間，那種色彩的柔和，以及色彩重疊後的美感感動了我。之後，一邊涉獵許多水彩作品，一邊模仿著祖母製作色彩樣本帖，享受素描與摹寫的樂趣。

　　現在，我在自家的工作室watercolour space PAPIER旁開設了水彩教室，從事插畫相關工作。希望藉此讓更多人接觸到水彩的魅力，並以輕鬆愉悅的心情創作出插畫作品。

　　這是一本點綴日常生活的實用水彩插畫教學書。如果購買本書的每個讀者都能因此擁有愉快的水彩生活，那將是一件令人非常開心的事。

<div align="right">あべまりえ</div>

STAFF

作　　者／あべまりえ（Marie Abe）
攝　　影／水野聖二
設　　計／中山正成
　　　　（APRIL FOOL Inc.）
編　　輯／石井早耶香

國家圖書館出版品預行編目(CIP)資料

日常の水彩教室・清新溫暖的繪本時光/あべまりえ
（Marie Abe）著；徐淑娟譯. -- 初版. – 新北市：良
品文化館出版：雅書堂文化發行, 2014.05
　　面；　公分. --（手作良品；24）
ISBN 978-986-5724-10-8（平裝）
1.水彩畫 2.插畫 3.繪畫技法
948.4　　　　　　　　　　　　103006983

手作良品 24

日常の水彩教室
清新溫暖的繪本時光

作　　　者／あべまりえ（Marie Abe）
譯　　　者／徐淑娟
發　 行　 人／詹慶和
總　 編　 輯／蔡麗玲
執 行 編 輯／劉蕙寧
特 約 編 輯／簡子傑
編　　　輯／蔡毓玲・黃璟安・陳姿伶
　　　　　　白宜平・李佳穎
封 面 設 計／李盈儀
美 術 編 輯／陳麗娜・周盈汝
內 頁 排 版／造　極
出　 版　 者／良品文化館
戶　　　名／雅書堂文化事業有限公司
郵政劃撥帳號／18225950
地　　　址／220 新北市板橋區板新路 206 號 3 樓
電 子 信 箱／elegant.books@msa.hinet.net
電　　　話／(02)8952-4078
傳　　　真／(02)8952-4084

2014 年 5 月初版一刷　定價 380 元

たのしい水彩の時間
© 2013 Marie Abe
Originally published in Japan in 2013 by BNN. Inc.
Complex Chinese translation rights arranged through
Creek and River Co., Ltd.

總經銷／朝日文化事業有限公司
進退貨地址／235 新北市中和區橋安街 15 巷 1 號 7 樓
電話／（02）2249-7714　傳真／（02）2249-8715
星馬地區總代理：諾文文化事業私人有限公司
新加坡／
Novum Organum Publishing House (Pte) Ltd.
20 Old Toh Tuck Road, Singapore 597655.
TEL：65-6462-6141 FAX：65-6469-4043
馬來西亞／
Novum Organum Publishing House (M) Sdn. Bhd.
No. 8, Jalan 7/118B, Desa Tun Razak, 56000 Kuala
Lumpur, Malaysia
TEL：603-9179-6333 FAX：603-9179-6060